해서체

九成宮醴泉銘

구성궁례천명 해설기

구양순 / 楷書

법문북스

九成宮醴泉銘

技實 書藝全書 ①

楷書／歐陽詢

信永出版社

書藝技法全書 凡例

一、 이 全書는 楷書・行書・草書・隷書・水墨畫・한글書藝 등 書藝全般에 걸쳐 全八卷으로 構成되었으며, 그 基礎에서 完成까지 고루 익힐 수 있도록 技法을 解說하였다.

一、 各卷마다 歷代 名筆 중에서 各書體와 書風에 관하여, 그 기초적인 用筆・結構法을 습득하는 데 적절하다고 인정되는 筆蹟을 선정하여 본으로 삼았다.

一、 各卷마다 一種類의 筆蹟으로 限定하였으며, 字數가 많은 筆蹟의 경우는 學習의 번잡을 피하고 技法을 要約하기 위하여 典型的인 完好字 또는 部分을 系統的으로 선정하여 配列하였다.

一、 名筆 본은, 그 技法의 理解와 연습을 위하여 各筆蹟을 적당한 크기로 擴大하였으며, 九等分割한 朱線을 넣어 結構를 알아보기 쉽도록 하였다.

一、 各卷末에 原寸眞蹟을 실어 本文解說과 對照할 수 있도록 하였다.

一、 이 全書는 各卷마다 그 書體 書風의 入門書이므로 특별히 學習의 순서는 정하지 않고 독립하여 학습할 수 있다.

本卷의 編輯構成

一、 本卷은 원칙적으로 이 全書의 凡例에 따르되, 기본적으로는 홍콩의 中國人 書画家 余雪曼의 著書 《圖解 歐陽詢・九成宮醴泉銘》(一九六五)을 도입하였다.

一、 揷圖에서 볼 수 있는 執筆法은 中國的이지만 어떤 特定한 方法만을 고집할 필요가 없으므로 一例로서 실었다.

一、 起筆에서의 藏鋒도 楷書의 基本的 用筆에 따르는 뜻에서 그대로 채택하였다.

歐陽詢의 生涯와 作品

歐陽詢은 陳·隋에서 唐의 초기에 걸쳐 在世한 書家이다. 虞世南보다 한 살 위이며, 그의 事蹟은 新·舊唐書에 다음과 같이 기재되어 있다.

歐陽詢(557~641), 字는 信本이며 潭州臨湘 사람이다. 그의 아버지 歐陽紇은 陳의 廣州刺史(行政監察官)였는데, 어떤 사건에 연루되어 사형되었다. 그의 얼굴이 몹시 흉하게 생겼으나 매우 총명하였으며, 책을 읽을 때 언제나 數行을 한꺼번에 읽어 내렸다.

그는 학문을 널리 窮究하고, 隋에 仕官하여 太常博士(예절을 관장하는 관리)가 되었다. 詢은 唐의 高祖 李淵과는 친구지간이었다. 高祖가 즉위하자 詢은 給事中(황제의 측근 관리)이 되어, 裵矩 등과 더불어 〈藝文類聚〉 一百권을 편집하였다. 詢은 처음에는 王羲之의 글씨를 배웠으나, 차차 그 書風이 바뀌었고, 筆力에 있어서는 당시에 그를 따를 자가 없었다. 高麗에서도 그의 글씨를 존중하여, 사람을 보내어 그의 필적을 구해 오도록 할 정도였다.

어느 날 詢은 길을 가다가, 晉나라 시대의 名書家인 索靖이 글씨를 쓴 비석 곁을 두세 발짝 지나쳤다가 되돌아서서는, 사흘 동안을 그 곁에 머물러 있다가 비로소 돌아갔다는 일화가 전해 내려오고 있다.

貞觀年間의 초엽에 그는 太子率更令(황태자의 시종관)에 임명되었다. 이런 연유로 해서 詢을 부를 때, 그의 字인 〈信本〉 또는 〈率更〉이라 한다. 太宗은 弘文館을 설치하고, 학생을 선발하여 書法을 연구토록 하였는데, 詢은 虞世南과 더불어 그 學士(교관)를 겸하여 후진들의 지도에 임하였다. 후일에 그는 渤海南이란 爵位를 받았으며, 貞觀十五年, 八十五세로 세상을 떠났다.

歐陽詢은 隋나라 시대에 자라난 사람이다. 그는 書學을 깊이 연구하였으며, 청년시대에는 王羲之의 〈黃庭經〉을 익힌 바 있고, 貞觀年代의 초엽에는 다시 〈蘭亭叙〉를 窮究하였다. 그래서 詢의 結體(글자의 획을 맞추는 일)는 晉나라 시대의 법도에 잘 들어맞아, 건강하고 힘차며 또한 균형이 잘 잡혀 있는 것이다. 이것이 南派의 특징이다. 그런데 歐陽詢의 딱딱하고 힘찬 점, 즉 運筆이 마치 칼로 베고, 도끼로 짜개는 듯이 날카로움은 北派의 영향이다. 그가 쓴 房彦謙의 비문은 그가 北派의 書家임을 증거하고 있다. 楷書와 隸書의 필법을 혼합한 것 같은 始筆法 등이 그 증거이다. 그런데 歐陽詢의 글씨는 기발하면서도 온건하게 보인다. 奇를 극하여 正을 이룩한 형국인 것이다. 이것은 글씨를 씀에 있어서 온건한 것은 쉽고, 기발한 것도 또한 섭고, 기발한 것도 또한 섭다.

온건하고 기발한 것 같은 書體, 칼을 꺾은 듯한 始筆法 등이 그 증거이다.

그것은 용이한 일이 아니다. 왜냐 하면, 그는 글자의 짜임새를 깊이 연구하였으며, 그러한 點과 畫의 연구, 실천을 하는 가운데 비로소 자기 자신을 창조해 낼 수 있었기 때문이다. 點과 畫의 俯仰向背, 分合聚散이 힘의 균형을 잘 이룩하고 있으며, 그에 따라 풍부한 글씨를 이루고 있다. 그래서 그의 글씨에는 이러한 結體의 묘가 있는 것이다. 즉 그 특징은 王羲之 父子의 技法에다, 北碑의 힘찬 것을 더하고, 다시 漢隸, 草草 등 갖가지 요소를 채택함으로써, 과감한 새 양식을 안출해 낸 데에 있는 것이다.

한 가지 技法에만 구애되는 일이 없으므로, 그 글씨는 모가 나 있으면서도 둥그스름한 느낌이 들며, 온건하면서도 힘찬 데가 있는 것이다. 그 위에 南北兩派의 장점을 두루 갖추고 있어, 詢의 글씨야말로 중국의 書法 예술에 새로운 경지를 개척한 것이라 할 수 있다.

다음에 그의 楷書, 行書, 草書의 各體에 대해 간략한 설명을 하기로 한다.

一. 楷書

皇甫誕碑

貞觀年間에 刻字된 것으로, 碑는 섬서성 西安에 있다. 皇甫誕은 隋나라 사람이다. 이 碑는 그의 아들인 無逸이 唐나라 貞觀年間에 세운 것으로, 詢의 七十세 이후의 글씨이다. 王世貞은 다음과 같이 말한 바 있다. 「率更이 쓴 皇甫誕碑는 그가 쓴 여러 碑에 비하여 가장 險勁(험하고 굳셈)하며, 이것이 그의 아들 蘭臺(歐陽通)의 글씨의 바탕을 이루는 것이다. 蘭臺의 道因碑의 필법에 橫畫을 길게 뻗친 것이 많음은 아버지의 書法을 따른 것이다.」

歐陽詢의 아들 歐陽通은 관직이 蘭臺郎에 이르렀다. 이 碑를 쓴 道因의 道因碑를 보면, 「塗」「里」 같은 글자의 마지막 畫도 隸書의 필법에 따르고 있다. 唐나라 張懷瓘의 〈書斷〉에, 「森森然하여 武庫의 矛戟과 같다」고 한 것은 여위고 길며, 또한 날카롭고 힘찬 점에서, 이 碑를 당할 자가 없다. 붓끝의 섬세성을 지나칠 정도로 나타내고 엄하게 뻗친 것이 많은데, 바로 이런 點, 畫의 특징이다.

房彦謙碑

七十五세 때의 글씨로, 貞觀 五年 三月에 刻字되었다. 彦謙은 字는 孝冲, 唐나라 太宗 때의 재상 房玄齡의 아버지이며, 隋나라 시대 北派의 書家이다. 詢은 그의 글씨를 칭찬하여, 「글씨가 훌륭하기로는 當代 최고이다」라 하였다. 이 碑에도 隸法을 많이 썼으며, 運筆은 힘차고 날카롭다. 이것도 隸書와 楷書의 혼합이 엿보인다. 結體는 근엄하며, 橫畫의 뻗침은 소위 燕尾라 불리는 양식의 자취가 엿보인다.

温彦博碑

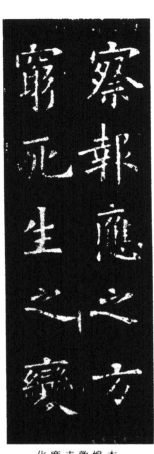

化度寺敦煌本

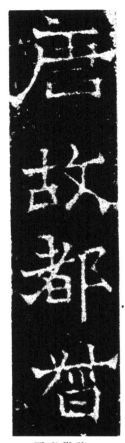

房彦謙碑

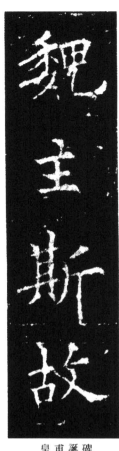

皇甫誕碑

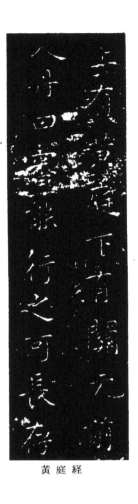

黄庭経

체이다. 碑에 엄숙한 느낌을 나타내려 하면서 글씨를 쓰면서 아무래도 좀 군어지지 않을 수가 없다. 그래서 運筆이나 轉折 따위가 약간 어색한 듯이 보인다. 따라서 九成 化度 등의 碑와는 書風이 다른 것이다.

化度寺邕禪師碑

七十五세 때의 글씨로、貞觀 五年 十一月에 刻字되었다。宣和書譜에、「化度寺의 石刻은 그 墨本(拓本)이 世間에서 존중되는 바、한자들이 애써 구하려 해도 입수할 수가 없다」고 말한 바와 같이、南宋 시대부터 그 拓本도 原石도 없어졌으며、銘文은 모두 翻刻이다。翻刻에는 南北 二종이 있는데、南本은 너무 가늘고、北本은 너무 굵다. 이 碑는 九成宮보다 글자가 작다。南宋의 書學家 姜夔는 歐의 小楷를 칭찬하여、「精神灑落하여 鍾王(魏代의 鍾繇와 王羲之)에 육박하며、後者가 도저히 미치지 못한다」고 하였다。또 「化度는 醴泉을 능가하며、元나라의 趙孟頫、康里子山、明나라의 李東陽과 淸代의 王文治、翁方綱 등이 모두 姜夔의 說에 동의하고 있어、이 碑에 대한 평가는 매우 높다。宋나라 이후의 書家로서는 元나라의 趙孟頫、康里子山、明나라의 李東陽과 淸代의 書家 씨가 좀 잘아서 拓本이 또렷하지 못하기 때문에、초심자의 글씨본으로는 적합하지가 못하다。化度寺碑의 뛰어난 점은 結體의 精妙性에 있다。空間이 넓으며 塵俗의 세상조차 초월한 느낌을 자아낸다。더우기 그 형태를 정비한 법도는、보통 사람으로서는 생각조차 할 수 없는 構想이 담겨 있다。생각하건대 邕禪師가 得道를 한 高僧으로、소위 仙露의 明珠와 같이 一點의 더러움에도 젖지 않았던 것에 영향을 받은 게 아닌가 한다。그런 연유로 이 碑를 쓸 때、운치가 매우 높고、함축이 또한 깊었던 것이리라。아깝게도 글 남아 있다。그러나 다행히도 近年에 敦煌의 石室에서 殘本이 발견되었다。二百三十六字가 단한 精彩가 있다。羅振玉 등의 考證에 의하면、이것은 唐 시대의 拓本임이 확실하며、또 대 李宗瀚 舊藏의 소위 宋拓本은 사실인즉 아주 맥빠진 것으로、原碑의 진면목을 전하지 못하고 있기 때문이다。

九成宮醴泉銘

이 碑는 歐陽詢이 황제의 命에 의하여 쓴 것이다。七十六세 때의 글씨로、貞觀 六年에 刻字되었다。섬서성 麟遊에 있다。각별히 심혈을 기울여 揮毫한 것인 만큼、用筆、結構에는 털끝만한 차질도 없다。心境은 높고 品格도 좋다。歐가 쓴 碑 가운데에서는 글자가 비교적 크며、字形도 가장 정돈되어 있다。다른 碑들도 아름답게 짜여져 있기는 하지만、〈內擫法〉(背勢라고도 함)에 따른 것이어서、點과 畫이 중심에 몰려 있다。그러나 이 碑의 結體는 悠然하고、用筆도 이른바 七擒八縱、그야말로 자유자재이다。가장 뛰어난 부분은 轉折과 꺾이는 곳으로서、붓을 전진시키고、멈추고 그대로 자연스레 떼어 쓴다。그러면 모난 듯하면서도 둥근 듯하며 둥 글지도 않다。〈黃庭〉이나 〈樂毅〉와 같은 筆意가 나타나는 것이다。이 碑는 언뜻 보아 算가지를 배열한 것같이 가지런한 느낌이 들지만、자세히 보면 橫畫과 橫畫의 간격、

縱畫과 縱畫의 長短、간격이 결코 일률적으로 되어 있지는 않으며、획수가 많은 字는 그 획을 짧게 하고、긴 획을 더 맺으며、橫畫、縱畫、挑剔 등이 한데 몰려 있는 부분에서는 이른바 「四面停勻」「八邊俱備」로、균형이 잘 잡힌 가운데、형언하기 어려운 변화가 있다.

그러나 이 碑는 너무나 유명하기 때문에、拓本을 하도 많이 떠서、여간 좋은 拓本이 아니고서는 이러한 것은 알 수 없을 정도가 되어 버렸다. 宋拓影印本은 十종류 가까이 있고、너무 굵거나 가늘은지도 않아서 가장 풍만한 느낌을 주는 점은 醴泉、化度와 같다. 錢大昕、楊守敬의 跋文이 있는 것이 鋒鋩이 잘 드러나 있고、얼마 전에 중국의 故宮博物院에서 精印한 明의 駙馬都尉 李祺本이 약간 굵은 편이기는 하지만、있는 글자가 가장 많으며、또한 좋은 拓本이라 할 수 있을 것이다.

일찌기 宋本을 朱御醫의 집에서 보고、「字畫의 精妙함이 眞蹟을 방불케 한다」고 했다는 것이 적절히 적혀 있다. 현재 그 影印本이 나와 있는데、結體가 잘 정돈되어 있으며、疎密이 적절하여 초학자에게 적당하다.

虞恭公溫彦博碑 八十一세 때의 글씨로、貞觀 十一年의 刻字. 碑는 섬서성 醴泉에 있다.

王虛舟의 跋에、「史書에 歐陽詢은 貞觀年間에 八十五세로 사망한 것으로 되어 있는 바、이 碑는 貞觀 十一年에 쓴 것이다. 아마도 率更 最晩年의 작품이리라. 四年後에 小楷千字文이란 것을 쓴 바 있는데、그로 미루어서도 이 碑가 그의 八十세 이후의 작품임을 알 수 있다. 원숙미가 있고、풍만한 느낌을 주는 점은 醴泉、化度와 같다. 唐代에 있어서의 가장 뛰어난 것일 뿐만 아니라、금후로도 길이 최고의 글씨본으로 삼아야 할 것이다.」王이 이 碑를、「化度와 같다」고 한 것은、너무 개괄적으로 평한 느낌이 있다. 생각하건대 體泉銘은 字形이 네모 반듯하고、結構가 잘 정돈되어 있으며、二王의 書法을 이어받아、右軍의 蘭亭叙에 비견할 만한 것으로、後世에 미친 영향도 매우 크다. 化度寺碑는 筆力을 內部에 함축시켜、運致를 풍겼으므로、超逸絕塵의 느낌이 있다. 歐의 小楷가 二王의 글씨에 그 바탕을 두고 있음은、앞서 化度寺項에서 인용한 宋人의 견해에서도 볼 수 있으며、化度寺를 小楷로 간주하여 義之의 黃庭經、樂毅論과 비견하는 것으로 들고 있다. 蘇軾은 《唐氏六家書後》에 적는다」고 말하고 있다. 道士 陳景元의 글씨는、化度寺碑를 풍본으로 삼아 百字인데 現存하는 것은 八百字 남짓으로、모두 또렷또렷하다. 碑의 전문은 二千八

般若波羅密多心經 이 書帖은、貞觀年間에 歐가 白鹿寺에서 쓴 것으로、饒州石氏에、白鹿寺에서 覆刻本이 있다. 字되었으나、原石은 일찌기 없어졌다. 越州石氏에、白鹿寺에서 覆刻本이 있다. 孫退谷이 평하기를、「楷法精嚴하고 또한 寬展自如、筆墨 밖에 方丈의 勢가 있으며、郭恕先이 樓閣을 그림에、纖微度에 합치되고、마침내 安排가 없음과 같이、진실로 千秋의 絕調이다」라 하였다. 이 書帖은 蟬翼(拓本의 한 숫법)의 舊拓으로、붓끝이 구석구석 잘 드러나 있어、마치 眞蹟을 보는 듯하다. 또 글자와 글자의 사이、行과 行의 사이가 자연스레 전개되어 가는 모양은 형언할 수 없는 상쾌감을 풍긴다. 義之의 黃庭、樂毅、獻之의 玉版十三行 등과 同類의 것이라 할 수 있을 것으로、趙孟頫가 쓴 汲黯傳의 淸勁秀逸한 느낌이다.

小楷千字文 이 書帖은 宋人의 寶刻類編에 著錄되어 있다. 當時에 歐는 나이 八十五세로、이것이 그의 絕筆이 되었다. 진실로 風骨淸峻하여、한 획도 허술한 데가 없다. 그는 黃庭經을 즐겨 臨書하였는데、翁方綱은、「率更의 小楷 가운데 九歌、姚恭公碑는 일찌기부터 眞本이 없다. 이 千字는 老境에 접어든 이후의 글씨이나、한획 한획이 모두 晉法에 투철하여、실로 歐의 小楷 가운데 無上의 神品으로 쳐야 할 것이다」라 하였다. 아깝게도 現存하는 것은 雙鉤本으로서、모습을 전하고는 있으나 神氣가 결여되어 있다.

九歌 眞蹟은、일찌기 없어졌으나、宋代에 長安에서 刻字되었다. 南宋 시대에는 돌은 밖에도 많으나、유명한 것으로는 다음의 두 가지가 있다. 歐의 小楷로 世間에 전해지는 것은 그 化度를 익힘으로써 晉人의 書法을 터득한 것이다. 이미 없어졌는데、拓本은 지금도 전해지고 있다. 孫退谷의 《庚子銷夏記》에、董其昌이

二 行書

卜商帖 이 書帖은 불과 六行、五十字뿐이다. 이 書帖은 點畫이 풍만하고、精華를 안으로 함축하였으며、글자는 약간 오른쪽으로 기울어진 것이 역시 王의 書法이다. 歐의 行書로 전해지는 것들 가운데、첫째로 추천될 만한 것이다. 書帖 가운데 쓰여 있는 「孔子」「如日月之代明」 등의 글자들의 힘차고 굳건하며、奇에 가까운 듯하면서 오히려 正을 이루어、米襄陽(米芾)의 글씨와 매우 흡사하다. 群玉堂帖을 보면、米芾은 歐의 글씨를 배운 적이 있으며、그 筆勢나 字體의 아름다움은 米芾에게 커다란 영향을 끼친 것이다. 書帖 가운데 「離離」 두 글자는 王羲之의 喪亂帖과 공통되는 점이 있다. 다만 字形이 약간 갸름하고 한층더 죄어진 느낌으로、三希堂法帖 중에 刻字되어 있다.

張翰帖 이 書帖은 十一行 九十八字로、白麻紙本이다. 徽宗이 題하여 가로되、「唐太子率更令歐陽詢이 쓴 張翰帖은 筆法이 險勁하여、猛銳 長驅하면 智永도 또한 그 鋒을 피하리라. 鷄林(朝鮮)으로부터 일찌기 사신을 보내어

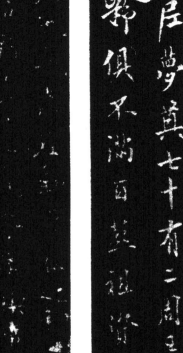

詢의 글씨를 구하였다. 高祖는 이를 듣고 한탄하며 말했다. 詢의 書名이 멀리 四夷에게 까지 퍼졌느냐고. 晚年에 이르러 그의 筆力은 더욱더 剛勁해져서, 法을 잡고 面折庭爭 하는 듯한 풍모가 있다. 孤峰이 우뚝 솟아, 四面이 깎아지른 듯하다고 하였음은 虛譽 가 아니다」라 하였다.

이것은 張懷瓘의 《書斷》에 著錄되었으며, 徽宗의 評語는 譜에 기재된 것과 거의 동일하 다.

夢奠帖 이 書帖은 九行 七十八字로, 宣和의 小印이 있으며, 郭天錫, 趙孟頫, 楊子 奇, 高士奇의 題跋이 붙어 있는데, 모두가 이 書帖을 높이 평가하고 있는 것이다. 郭天錫은, 「勁險刻厲하고 森森然하여 武庫의 矛戟과 같다. 向背轉摺, 모두가 二王의 風氣를 터득 한 것」으로, 世間에 전하는 歐의 行書 가운데 첫째가는 書帖이다」라고 하였다. 이 書帖 또한 右軍의 書 亂帖과 흡사하다. 그러나 卜商帖에 걸맞는 것이 아닐까 하는 느낌이 든다. 「彭」字는 약간 딱딱하여 그다지 좋지가 않다. 이 評語 顧復의 《平生壯觀》에, 「手稜凜凜」이라 그 字態를 평한 다음, 「卜商, 張季鷹帖은 夢奠 보다 훨씬 우수하다」고 하였다. 일반적으로 歐의 行書 중에서는 千字文을 제외하면 卜 商帖이 제일이요, 夢奠帖이 그에 버금가며, 張翰(季鷹)帖은 그 다음인 것으로 알려지 고 있다.

行書千字文 千字文은 중국의 옛날 字書 가운데 하나이다. 歐陽詢이 쓴 것은 小楷도 行書도 물론 모두 周興嗣本에 의거하였다. 이 書帖은 宣和書譜에 著錄되었고, 北宋 시 대에, 유명한 鑑藏家 王詵의 것이었다. 그의 長跋이 있으며, 蘇東坡도 歐의 글씨를 매 우 尊重하였다는 대목이 있다. 墨蹟은 현재 故宮博物院에 있다. 도합 一〇四行으로, 定武蘭亭과 아주 흡사하다. 이 千字 가운데에는 더러 楷書도 섞여 있다. 歐의 글씨를 배우고자 九成宮이나 化度寺를 臨書하여도 그 筆法을 터득할 수 없을때, 이 필적을 익혀 보는 것이 좋다는 통설이 있다. 黃庭堅은, 「唐의 彦猷는 率更의 眞蹟數行을 얻어 열심히 이를 익힘으로써 마침내 그 이름을 떨치게 되었다」고 말한 바 있다. 그런데 오 늘날 우리는 千字文의 완전한 名蹟을 볼 수 있으니, 가위 행운이라 할 것이다. 故宮博 物院의 影印本이 있다.

定武蘭亭叙 **蘭亭叙**는 王羲之의 글씨로서 가장 유명하다. 太宗이 입수하여 당시의 名書家들에게 이를 臨摹(본보기를 보고 그대로 베낌)케 하였는데, 그 主된 것이 두 계통이 있다. 褚遂良의 계통에서 나온 것을 〈唐臨本〉이라 하고, 歐陽詢의 계통에서 나온 두 계통을

현존하는 歐陽詢의 글씨 가운데 가장 존중될 만한 작품이다. 이 書帖은 歐의 七十세 이후의 작품일 것으로 여겨진다. 貞觀年代 초엽에 蘭庭叙를 臨書한 그 이후의 작품으로 추단된다. 그 가운데 「短」「樂」「盡」「流」「暎」「陰」「猶」「今」 등의 글자는

〈定武本〉이라 한다.

三 草 書

草書千字文 歐陽詢이 쓴 千字文에는 楷書, 行書 이외에 草書도 있다. 오늘날 전해지고 있는 楷行 兩體의 千字文은 완전한 것인데, 草書는 대부분 결여되어 불완전하다. 董其昌의 〈戲鴻堂帖〉에 번각되어 있어서, 겨우 그 筆意를 엿볼 수가 있다. 姜夔의 續書譜에, 「眞으로써 草를 삼는다」 하였거니와, 이는 索靖과 同軌이다. 楷書의 법도를 바탕으로 하여 草書를 썼으며, 그 書法은 올바르다. 그 殘本은 실로 索靖의 章草의 筆法을 이어받은 것이라 할 수 있다. 자유롭게 약동하는 그 형태는, 「縱橫跌宕, 自在로 변화한다」는 부류에 속한다 할 수 있으리라. 이 點도 그의 뛰어난 일면이다. 宣和書譜에, 「歐의 草書에는 이밖에 孝經, 盈虛, 京兆 등의 諸帖이 있다. 米芾의 書史에, 歐의 孝經을 「薛紹彭이 소장하고 있다」 하였으나, 현재에는 전해지지 않는다.

結 語

石濤의 畫語錄에, 「筆墨은 마땅히 시대에 따라야 한다」 하였거니와, 그림에 있어서도 또한 만 그러한 것이 아니라, 글씨에 있어서도 또한 마찬가지이다. 歐陽詢이 書法에서 이룩한 빛나는 성과는, 古典의 계승에만 그치지를 않는 것이다. 二王의 철벽을 타파하고 없었던 찬연한 규범을 세운 것이다.

歐의 行草書는 楷書를 쓸 때와 마찬가지로, 이른바 斬釘截鐵의 범은 北碑 쪽에 가까우나, 二王과 索靖의 필법을 이에 덧보태어, 結體는 가름하고 힘찬 데다가 엄격하여, 싸움터에 임하는 兵士와도 같이 凜然하여, 범하기 어려운 모습을 하고 있다. 그래서 결론을 내리자면, 歐陽詢의 書風은 그 생애에 대충 세 차례 변화하였다. 그 첫째는 王羲之의 各體의 글씨를 익히고, 內擫法을 쓰고, 樂毅와 黃庭 등의 書帖에서 點畫 배치의 원칙을 연구하여, 楷書의 법칙을 세운 시기이다. 둘째번의 변화는, 隷, 草 및 北碑의 필법을 도입하여, 王羲之의 법칙을 바꾸고, 用筆은 方峻해졌으며, 結構는 근엄해졌다. 그러나 骨力은 너무 지나쳐서 운치를 缺하는 흠이 있다. 세째번의 변화는, 王羲之의 蘭亭叙 등의 名蹟을 臨寫함으로써, 또다시 險勁한 體에서 王羲之風으로 되돌아오고, 南北의 뛰어난 점을 아울러 취하며, 方圓을 병용하였고, 또 險한 筆勢 속에 조용함을 머금었으며, 군세 가운데에 부드러움이 있게 되었다. 여기에서 그가 도달한 歐陽詢의 가장 뛰어난 작품은 楷書이다. 날카롭고 굳세며, 또한 안정된 그의 用筆이 가장 잘 나타난 것은 化度寺로써 그 대표로 삼는다. 그 다음으로는 行草書가 좋은데, 힘차고 엄하면서도 소극적인 표현을 취하고 있는 卜商帖 및 行草千字文이 그 대표다.

九成宮醴泉銘을 익히는 분들을 위하여

書法과 書藝

중국의 書法에는 거대한 전통이 있어서, 여간 뛰어난 재능을 가진 자가 아닌 한, 그에 도전할 수가 없다. 書法이라는 말로써 상징되는 바와 같이, 衆智를 모으고, 오랜 시간이 흐르는 동안에 글씨를 典型化하고 理論化해 놓았기 때문에, 개성을 발휘할 만한 장소를 찾아 내기가 심히 어렵다. 우리나라는 書法의 전통이 빈약하고 또 근년에 이르러 그 실용성이 현저히 후퇴하였기 때문에, 예술 의식만이 과잉해진 느낌이 없지 않다. 그리하여 古典에 의한 기술의 수련을 말초적인 일로 보아 輕視하는 경향이 있다. 이러한 현황은 書藝라는 새로운 말이 여실히 상징하고 있다 하겠다.

우리나라 書法의 역사에도 독자적인 展開가 전혀 없었으나, 끊임없이 중국의 영향을 받아 왔다. 그러나 지난 반세기 동안에 있어서의 사회 변동은 크고 격렬하였으며, 書法面에 있어서의 交流는 거의 없었다. 다행히도 최근에 이르러 간혹 書道 관계자의 교류와 작품의 교환 등이 더러 행하여지게 되었는 바, 이는 書法의 장래를 위하여 경하할 만한 일이라 할 것이다.

寫實的인 수련이 그대로 실용에 도움이 되는 중국과는 달리, 우리나라에서는 창작을 위한 기초로서 碑法帖을 익히려는 사람이 많다. 그러한 사람들을 위하여 一助가 되기를 바라면서, 다음에 간략한 해설을 덧붙이기로 한다.

書道史上의 地位

漢字 各體의 발생, 발전의 양상은 꽤 복잡하다. 篆隷의 두 書體는 각각 秦, 漢 시대에 완성된 것인데, 兩者共히 그때까지 오랜 준비 기간이 있었다. 그와 마찬가지로 楷, 行, 草의 세 書體도 발생에서 완성에 이르기까지, 수백년의 세월이 소요되었다. 楷, 行, 草의 세 書體는 서로 전후하여, 漢末에서 三國에 걸친 무렵에 발생된 것으로 추정된다. 발생 당초에는 형태상으로나 필법상으로 공통점이 많았던 모양으로, 그 혼돈상 이 당시의 眞蹟인 木簡의 글자들이 그것을 여실히 나타내고 있다. 물론 晋나라 시대에는 楷, 行, 草의 구별이 이미 뚜렷이 존재하였으리라. 그리하여 예술적인 향취가 높은 작품도 많이 남아 있는데, 양식적으로, 또는 필법상으로 최종적인 완성을 이룩한 것은 隋唐 시대에 이르러서일 것으로 여겨진다.

王羲之는 분명히 實在的인 인물이었고, 글씨의 명인이기도 하였다. 그러나 현재 그의 작품을 통하여 보는 王羲之는 적잖이 우상화되어 있는 느낌이 있다. 그것은 불세출의 천재였던 王羲之의 이름에 의탁하여, 후대의 사람들이 글씨의 理想像을 추구하였기 때문이다. 당시에는 사진이나 인쇄와 같은 과학적인 複製 기술이 없었기 때문에, 翻刻 때마다 당사자의 主觀이 다분히 들어가게 되어 그러한 경향이 강화되어 간 것이다.

이와 같이 생각을 하면, 楷, 行, 草의 書法은 王羲之를 중심으로 하는, 魏晉間의 명인들의 이름과 더불어 차츰차츰 연마되고 완성되어 간 것이라 할 수도 있다. 그런데 이러한 연마는, 先人이 도달한 경지가 매우 높았기 때문에, 보다 높은 次元을 구하기보다는 技法上의 典型化, 形式化의 길을 밟게 되었다. 그리하여 이 典型化는, 唐나라 초엽에, 그에 가장 걸맞는 楷書로써 완성시킨 것이 歐, 虞, 褚의 三大家였다. 그 가운데에서도 歐陽詢의 여러 작품은 감정적인 것을 깊이 가라앉히고, 오로지 書法에만 투철해 있다.

예술은 마음이 중요하며, 기술은 그 다음이다. 그 다음이라고는 하지만, 기술이 없으면 작자가 호소하고 싶은 것을 남에게 전달할 수가 없다. 거기에 기술의 중요성이 있는 것이다. 書法은 글씨의 표현 技法을 이론적으로 체계를 세운 것이다. 書藝를 지향하는 자는 자신의 예술적 경지를 높이는 일에 힘을 씀과 동시에 書法을 익히고 숙달하여야만 한다. 書法을 배우기 위하여는 古人의 작품을 익히는 것이 지름길이다. 그리고 어떤 글자가 어떻게 쓰여 있는지를 배울 뿐만 아니라, 그것을 응용할 수 있게 되어야만 할 것이다. 楷書를 배우는 데는 歐陽詢의 작품, 특히 이 九成宮醴泉銘이 최적이다. 그 이유는 前章의 해설에서 상술한 바와 같다. 그러나 古典이라 불릴 정도의 작품은 모두가 뛰어난 개성을 지니고 있다. 개성은 특징이기도 하며, 傾向性이기도 하다. 경향성이 있는 곳에는, 그것 때문에 강조되는 美點과 함께, 한 습자가 빠지기 쉬운 위험이 반드시 수반되는 법이다. 이러한 점에 초점을 맞추어 九成宮의 특징을 살펴보기로 한다.

全體感을 잘 把握할 것

本書는 한 글자씩이 해설의 단위가 되어 있다. 楷書의 경우에는 그것으로 괜찮은데, 특징을 파악하기 위하여서는 여러 글자를 뭉뚱그려서 동시에 관찰하는 편이 좋다. 또

九成宮의 글자는 일반적으로 약간 갸름하여 우뚝 솟은 느낌을 자아낸다. 잘 단련된 팔다리가 활달하게 뻗쳐 나와 있고, 한 點 한 획, 나아가서 用筆의 세부적인 단계에 이르기까지 분석하는 일도 중요하지만, 전체적인 느낌을 명확히 파악해 두는 것을 잊지 말아야 할 것이다. 그러지 않으면 연습에 한계와 매듭이 없어져 버리기 때문이다.

가능하면 다른 楷書의 古典과 비교해 보면 더욱 확실히 알 수가 있다.

表現의 要素와 書風

글씨의 표현 技法은 用筆(점과 획을 쓰는 법), 結體(글자의 구성법—字形), 章法(배치법—크기와 위치)의 셋으로 나뉜다. 그리고 이 셋은 서로 긴밀한 인과관계를 지니고 그 작품의 書風을 형성한다. 예를 들면 九成宮의 字形에는 그와 같은 線質이 가장 어울리며, 여러 글자를 모아 쓸 때에는 原碑에 쓰인 바와 같은 넓은 餘白을 글자 주위에 부여한 배치법이 가장 적절한 것이다. 이 三者 가운데 어느 하나를 다른 書風의 것과 바꿔쳐도 九成宮의 書風은 성립되지 않으며, 그 아름다움도 없어져 버리고 만다.

고 보면 九成宮의 用筆, 結體, 章法도 중요하지만, 이 三者의 인과관계를 지배하는 법칙이 보다 더 근원적이고 중요한 것임을 알 수가 있다. 그러나 현실적으로는 그것을 일일이 파악할 수는 없다. 먼저 특징 있는 九成宮의 用筆, 結體, 章法 하나하나를 깊이 이 파 내려간 연후에, 그 배후에 있는 보편적인 법칙을 찾아 내는 수밖에는 방법이 없는 것이다. 그리고 밖에 나타난 형태의 관찰, 분석이 보다 구체적이고 세밀하면 할수록 보편적인 법칙의 터득이 쉽고 빨라진다.

單調로운 點과 畫

九成宮의 點과 획은 일반적으로 표정이 빈약하다. 이것은, 刻法이나 碑面의 磨滅(마멸)과도 관계가 있을 법하다. 그러나 거의 같은 시대의 雁塔聖敎序의 점과 획이 변화와 움직임에 충만해 있는 것에 비해 보면, 역시 무표정한 書法을 의도적으로 구사한 것으로 볼 수 있다. 그리고 그것을 극한적으로 밀고 나감으로써, 반대로 內部로부터 치솟아 오르는 듯한 力感을 표현하는 데에 성공하고 있다. 唐나라 시대의 일반적인 用筆法을, 예를 들면 光明皇后의 樂毅論이나 張金界奴本蘭亭에서 볼 수 있는 바와 같이, 굴곡이 많고 조심스러운 것이었던 듯이 여겨진다. 九成宮의 점획도 그 외관이 단조로운 것과는 반대로, 복잡한 用筆法을 안으로 간직하고 있는 것이 아닐까. 이것을 여실히 나타내고 있는 것이 近衞家 소장의 千字文斷簡이다. 菓珍李奈의 넉자와 堅持雅操 이하 스무자로 자수는 매우 적고, 필자도 확실치가 않으나, 분명히 歐의 書法을 전하는 글씨이다. 이 작품, 혹은 前記한 光明皇后의 樂毅論, 또 刻本이기는 하지만 張金界蘭亭을 보면, 九

成宮의 글자들이 잃게 된 것이 碑刻이 되었기 때문에, 그 점획의 살이 여위어 보이고, 用筆의 세세한 뉘앙스를 잃게 된 것이 아닌가 하는 느낌마저 드는 것이다.

起筆 이와 같이 생각하면, 비스듬히 단조롭게 끊어낸 外觀이지만, 힘이 들어 있는 起筆도, 用筆法의 견지에서 보면 허술히 보아 넘길 수 없는 점이 있다. 즉 縱畫을 보면, 간단해 보이면서도, 반대 방향으로 깊숙이 쓰다듬어 올리는 듯이 치켰다가, 다시 되돌아오는 二重의 用筆法을 구사하고 있다. 또 口字의 제一畫의 起筆은, 일단 아래쪽으로 붓을 가볍게 내린 다음에 오른쪽으로 누르고, 그것을 다시 아래로 내리 긋는 미묘한 用筆을 하고 있다. 이와 같은 用筆法은 前記한 眞蹟類를 보면 잘 알 수 있다. 橫畫의 起筆에 있어서도 '작'으나마 붓끝을 깊이 꺾어서, 날카로움과 붓의 彈力을 나타내고 있음을 잘 알 수 있다.

橫畫 전체적으로 단조로운 느낌인데, 짤막한 것을 제외하면 모두 강인한 彈力을 안으로 간직한 팽팽함(휨, 彎曲)을 지니고 있다. 그러나 그 彎曲度는 매우 미약하여 거의 직선에 가깝다. 그 형상은 圓弧를 이루고 있으며, 어디서 급히 휘어지는 법이 없다. 또 그 힘과 무게의 배치는, 머리쪽이 약간 가볍고, 후반으로 접어들어 붓을 거둘 때가 가까와질수록 무겁다. 굵기도 오른쪽으로 나아갈수록 약간 굵다. 이와 같은 橫畫의 배치는 九成宮의 字形 구성과 깊은 관계가 있다.

縱畫 직선에 가까우나, 그 글자의 태세가 중심부에서 죄어드는 느낌, 즉 背勢가 되는 방향으로 약간 彎曲되어 있다. 중요한 縱畫은 머릿부분이 크고 힘치게 위로 돌출한 느낌이며, 아랫부분은 자연스레 거두어 들이는 형국으로 그다지 들이지 않는다. 그리고 縱畫이나 橫畫과 마찬가지로, 圓弧를 그리듯이 휘어져 있다. 이와 같이 언제나 圓弧처럼 휘어져 있다는 점이, 이 작품에서 간결하고 힘찬 느낌을 북돋우는 데에 큰 역할을 하고 있다.

左筆 刀法을 그리듯이 휘어져 있다. 左筆이란 명칭이 있듯이, 날렵하고 힘차다.

右捺 三過折의 법을 정확하게 지키고 있으나 직선적이며, 억양을 그다지 나타내지 않는다. 그리고 치치는 부분은 비교적 짧고 날카로우면서도 충분한 무게를 간직하고 있다.

치침 縱畫의 끝인 下句, 혹은 風字 등속의 右下 부분의 치침은 짧고 힘차며 또한 날카롭다. 그러면서도 그것이 모나지 않은 것은, 치친 부분의 안쪽 각도가 언제나 직각을 유지하고 있기 때문이다.

千字文斷簡

여, 個性ー線質ー字形ー章法이라는 系列이 성립되며, 그것을 뼈대로 하여 畵風이 탄생하는 것이다.

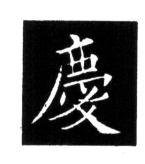

背勢의 缺點補完

九成宮이 背勢인 사실은 누구나 알고 있어서, 이것을 익히려는 사람은 그 점에 학습의 목표를 두고 있을 경우가 많다. 그것은 당연한 일이긴 하지만, 좀 생각해 볼 문제가 있지도 않다. 字形을 背勢로 잡으면 긴장감을 자아내는 데에는 효과가 있으나, 그저 꽉 죄기만 하면, 궁색하고 딱딱해져서 글자가 되기 쉽다.

무릇 書風이란 것은 일종의 傾向性이며, 傾向性이 있는 곳엔 반드시 그 장점과 더불어 結點이 따라다니기 마련이다. 장점은 강조하고 싶지만 結點은 드러내고 싶지 않은 것이다. 아무래도 따라다니는 結點이라면, 그것을 어떻게 보완할 것인가 하는 방법을 강구해야만 한다. 九成宮의 글자들을 보면, 이 보완법이 아주 교묘하다. 따라서 九成宮을 배울 때에는 그 특징을 본뜨기보다는, 結點을 보완하는 방법을 익히는 쪽이 더욱 흥미가 있으며, 또한 유익하기도 할 것이다.

九成宮의 結體는 긴장감을 덜기 위하여, 주된 左右의 삐침이나 파임, 긴 橫畵, 그리고 縱畵의 머릿부분 등을 두드러지게 길게 뻗쳐 놓았다. 물론 어느 획이나 다 길게 해서는 효과가 없으므로, 한 획 혹은 한 쌍만을 강조하고, 다른 것들은 꽉 죄어서, 서로 그 효과를 증대시키고 있다.

또 九成宮에서는 相讓相避와 補空의 법이 쓰이어 있다. 相讓相避란 結體法의 상식에 속하는 일이라 새삼스레 설명할 필요가 없지만, 九成宮에서는 그것이 교묘하고 철저하게 실행되어 있다. 글자 속의 짧은 點과 획, 특히 획수가 많은 글자의 點畵은 서로 접촉하지 않도록 조심스레 배치되어 있는 것이다. 九成宮의 點畵은 拓本의 흰 글씨로 보면 굵게 보이는데, 本書와 같이 확대해 보면 의외로 가늘다. 또 앞서 말한 바와 같이, 起筆收筆이며 轉折 등을 간결한 형태로 간추려 놓았으므로, 서로 접촉하지 않도록 쓰기에 편리하게 되어 있다. 촘촘한 데는 바람도 통하지 않게, 성긴 데는 말을 타고 달릴 수 있도록 한다는 것이 結字의 요체라 하는 바, 九成宮은 그것을 완전히 실행하였다. 이것은 답답한 느낌을 더는 데 큰 역할을 하고 있다. 閭, 周, 則 등 둘러싸인 글자의 안쪽에 있는 小橫畵들은 左右의 어느 縱畵과도 맞닿지 않고, 약간석 떨어져 쓰여 있다. 시험삼아 그 맨 앞머리 부분을 떼어 써서 바람을 통하게 함으로써 널찍한 느낌을 자아내고 있다. 일반적으로 서로 붙여 쓰는 것으로 알려진 부분을 떼어 써서 바람을 통하게 함으로써 널찍한 느낌을 자아내고 있는 대목으로, 鉅의 巨, 郡의 阝, 殿의 皿 안의 두 획들은 모두 주위에 맞닿지 않도록 공백을 두어 배치함으로써 널찍한 느낌을 자아내고 있다. 이와 같이, 九成宮을 익힐 때에는 글자 안의 點畵

右上傾向의 태세와 字座

九成宮의 자형은 일반적으로 오른쪽이 올라가는 경향을 나타내고 있다. 이것은 앞서 말한 橫畵의 형상과 그 힘의 배분에 원인이 있다. 글자는 언제나, 그 세력 범위라고도 할 수 있는 餘白이 주위에 있어야만 한다. 이것을 字座라 하는데, 字座는 그 글자의 힘에 따라 넓어지기도 하고, 좁아지기도 한다. 또 글자의 구성법에 따라서도 달라진다. 예를 들면, 九成宮과 같은 字形은 구성이 꽉 죄어져 있으므로, 字座를 넓게 하지 않으면 궁색한 느낌이 든다. 이와 반대로 글자는 넓은 字座를 두고 구성한 것일 경우, 예를 들면 顔眞卿의 楷書와 같은 글자는 넓은 字座를 필요로 하지 않는다. 그러므로 여러 자를 바싹바싹 붙여 써도 보기 흉하지가 않다.

이와 같은 이치는 一點一畵에 대해서도 마찬가지로 적용된다. 획 전체의 힘이나 指向性, 각부분의 힘의 배분에 따라 字座의 넓고 좁음과 형상이 달라지는 것이다. 九成宮의 橫畵은 그 후반에 힘과 무게가 커져 있으므로, 그 字座는 오른쪽이 넓은 卵形을 이루고 있다. 點과 畵을 이리저리 얽어 맞추어서 한 글자를 구성하면서, 여러 글자를 써 내려갈 경우, 각각의 字座가 중복되면, 點과 畵 자체, 글자 그 자체는 중복되지 않아도 어쩐지 궁색한 느낌이 든다. 그와 반대로 字座를 지나치게 넓게 잡으면 充實感이 없어져 버린다. 물론, 이것은 감각의 문제이기 때문에 임밀히 규정지을 수는 없으나, 九成宮의 橫畵의 字座가 오른쪽이 넓은 卵形이고 보면, 그것이 거듭되어 갈 경우, 위로 갈수록 右上傾向의 자태가 되지 않을 수 없다. 즉 橫畵이 오른쪽으로 放射狀으로 벌어진 형국이 되고 있는 것이다. 이러한 상태는 碑 가운데 여러 곳에서 右上傾向인 것이, 九成宮의 글자들이 右上傾向으로 생각할 수가 있다. 예를 들면, 橫畵의 힘의 배분에 그 원인이 있다고 한다면, 그 반대의 경우도 생각할 수 있다. 예를 들면, 高貞碑의 글자들은 약간 右下傾向으로 느껴지는데, 그것은 그 橫畵이 머릿부분에 힘을 주어 쓰여졌기 때문이다.

여기서 가장 근본을 이루고 있는 것은 그 橫畵의 상태, 즉 線質이다. 그리고 線質은 작자의 개성이나 學書의 경험에 따라 정해진다. 이렇게 생각하고 보면, 字座를 媒體로 하

歐 勅 練
監 盟 暑 者
鹽

...용된다. 제一획과 제二획 사이가 제二획과 제三획의 사이보다 더 넓다. 이것은 네 개의 縱畫 머리들이 제一획과 제二획 사이에 내밀려 나와 있는 점을 고려한 것이 아닌가 한다. 이러한 보기는 얼마든지 있는데, 分間布白이라는 점에서 하나 더 예를 들어서 九成宮에서는 아래부분을 오른쪽으로 당겨 넘으로써 그것을 보기좋게 해결하였다. 宮, 靈, 鬱 등이 그 좋은 보기이다. 宮字는 아래의 口를, 靈字는 巫의 縱畫을, 鬱字는 寸의 縱畫을 그 위에 있는 木의 縱畫보다 오른쪽으로 내어 그음으로써, 글자 전체의 균형을 잘 잡고 안정시켰다.

整字 가운데 齒의 오른쪽 두 점을, 아래의 金字 중심부 바로 위에까지 내어서 짜임새 있게 보이는 효과를 나타내고 있다.

安定의 手法 九成宮의 글자들은 오른쪽이 올라가서 어깨를 치킨 듯한 느낌을 자아내는 것이 많다. 또 우산을 받쳐 쓴 것처럼 위쪽이 넓은 結體를 많이 취하고 있는데, 가운데의 네모난 餘白의 배치가 비할 나위 없이 교묘하다. 口字의 외형은 아래쪽이 오므라들어 긴장된 느낌인데, 餘白은 矩形을 이루고 있어 안정감을 자아내고 있는 것이다. 이것은 口字의 오른쪽 縱畫을 삼각형으로 그어서, 外形과 內形을 바꾼 것이다. 무릇 用筆으로 둘러싸인 餘白의 모서리는 직각에 가까울수록 안정감이 있는 법이다. 앞서 用筆法에서 말한 바, 치친 획의 안쪽 각도가 직각을 이루고 있다는 것도 이와 같은 원리이다.

均間에 대하여 다시 한번 字座를 거론하여, 均間에 대하여 고찰해 보고자 한다. 均間이란 일반적으로 말하면, 點畫 사이를 가지런히 하는 일이다. 그러나 點畫의 字座라는 요소를 보태어 생각하면 그렇게 간단하지가 않은 것이다. 點畫에는 力感과 세력이 있으므로, 그 강약에 따라 點畫을 배치할 필요가 있는 터이어서, 거리와 간격을 가지런히 하는 것만으로는 해결이 되지 않는 것이다. 이 점에 있어서 九成宮은 좋은 모범을 보여 주고 있다. 예를 들면 宮字의 다섯 橫畫들의 간격은, 일반적으로 똑같이 하는 법인데, 九成宮에서는 그렇게 되어 있지를 않다. 갓머리(宀) 아래가 가장 너르고, 두 개의 口 字 사이가 가장 좁다. 이것은 복잡하게 둘러싸인 갓머리 아래는 아무래도 혼잡하여 좁아 보이기가 마련이므로 넓게 띄우고, 口와 口 사이는 바깥의 餘白으로 인하여 좁아 보이기 마련이라 좁게 잡은 것이다. 無字의 세 橫畫에 대해서도 똑같은 말이 적게 넓게 보이기 마련이라 좁게 잡은 것이다.

들이 서로 어떠한 관계를 유지하며 구성되어 있는가, 특히 붙어 있는가 떨어져 있는가를 세심히 관찰하는 것이 중요하다. 나아가서 暑字 가운데 者의 제一획인 小橫畫을 日의 제二획인 縱畫보다 더 오른쪽으로 나오지 않게 하며 (왼쪽으로는 오른쪽의 거의 二배쯤 나와 있다), 제四획인 左撇의 머릿부분에 닿지 않도록 배려한 것이라든가, 密字의 복잡한 點畫들을 전혀 서로 접촉시키지 않은 사실, 冠, 竦의 두 橫畫들을 중심(오른쪽)을 향해 약간 벌린 듯하게 함으로써 중심부에 여유를 부여한 점 등, 실로 절묘하다 할 수 있다. 이러한 숫법은 모두 楷書뿐 아니라 다른 書體에서도 응용할 수 있는 것인데, 이를 간과하고 있는 사람이 적지 아니하다.

草法

草法에 관해서는 특별히 말할 만한 것은 없다. 형식적으로 말한다면 均齊形式으로, 한자 한자를 반듯반듯하게 배열하는 형식이기 때문이다. 다만 앞서 말한 바와 같이, 이 碑의 글자들은 비교적 餘白을 필요로 한다는 것만을 부연해 둘 뿐이다. 아무튼 古典이 古典으로 떠받들리는 까닭은, 이것을 익히는 사람의 힘과 정도에 따라, 얼마든지 古典 또한 언제까지나 가르침을 발할 수 있다는 점에 있을 것이다. 九成宮을 익혔다고 해서, 楷書를 쓸 때, 반드시 이를 본받을 필요는 없을 것이다. 비단 楷書뿐 아니라, 行草로 글씨를 쓰면서, 글자의 모양새나 點을 찍는 법 같은 대목에서 막히는 경우가 있을 때, 九成宮의 結體를 머릿속에 생각함으로써 그 해결의 실마리를 찾을 수 있는 예가 적지 않을 것이다.

글씨를 익히려면 먼저 楷書부터 시작해야만 한다. 그 이유는 다음과 같다.

실제로 楷書는 오늘날에 널리 통용되는 書體이다. 우리가 평소에 접하고 있는 글자는, 쓰는 것도 또 읽는 것도, 거의 전부가 楷書이다. 楷書의 字形은 篆書나 隷書보다 우리에게 친근할 뿐만 아니라, 行書나 草書보다 읽기 쉽다. 따라서 현재 그 용도가 가장 많은 것이다. 또 시대적으로 말하더라도, 篆隷의 기원은 매우 오랜 것으로서, 楷書보다 훨씬 이전의 글자라, 筆法도 형태도 단순하여 변화가 적다. 위로는 篆隷치침이며 파임이며 이른바 用筆八法이 있고, 結構도 다양하고 복잡하다. 楷書에는 에 통하고, 아래로는 行草에 접해 있어, 各體의 書法 가운데·가장 중요한 지위를 점하고 있는 것이다. 처음으로 글씨를 배우는 사람이 그 기초를 다지기 위하여는 먼저 반드시 楷書를 익혀야만 한다. 이것이 그 한 가지 이유이다.

楷書는 唐나라 시대에 완성되었다. 宋代의 書學家 趙子固는 말하기를, 虞世南의 孔子廟堂碑, 歐陽詢의 九成宮 및 化度寺로부터 入門해야 할 것이라 하고, 이어서, 「오늘날 楷法을 구하고자 하는 자가 이 三者를 거치지 않는다면, 이는 마치 轅을 南으로 하고, 轍을 北으로 함과 같다」 하였다.

唐나라 사람들은 孔子廟堂碑를 매우 높이 평가하여, 「靑箱의 至寶」(秘傳書)로 간주하고, 이야말로 王羲之의 正脈을 전하는 것이라 하였다. 그런데 五代로부터 宋代에 걸쳐 여러 차례 翻刻된 까닭으로 해서, 그 神氣가 없어지고, 또한 그 眞面目을 전하지 못하게 되어 애석한 일이다.

化度寺는 小楷에 가까운데, 原石은 일찍 없어져 버렸고, 敦煌의 殘本에 이백자가 남아 있을 뿐으로서, 舊拓이라 일컬어지는 것은 모두 翻刻이며, 더우기 또렷하지도 못하다.

九成宮은 손상된 부분이 적고, 筆意가 잘 나타나 있어, 거의 이상적인 글씨본이라 할 수 있을 것이다. 첫째로, 字形이 정확하다. 虞의 글씨나 歐의 글씨나, 다른 書體들은 모두 세로로 너무 기름해서 楷書의 표준에 맞지 않는다. 둘째로, 글자가 다른 碑들에 비해 크고, 형태도 端正嚴肅하다. 자로 재어 맞춘듯이 楷書의 기본 조건을 충족시키고 있다. 세째로, 原石이 현재에도 그대로 남아 있으므로, 오랜 宋拓本과 비교해 보아도 그다지 흐릿하지가 않고, 筆法을 대충 알아볼 수가 있다. 네째로, 長短의 균형이 잡히고, 굵기가 알맞으며, 點畫의 위치도 일단 정해진 것은 다시 변동이 불가능할 정도로, 그의 筆訣의 법칙에 들어맞는다. 다섯째로, 二王, 衛(瓘), 索(靖)의 법을 이어받고, 나아가서 南北朝의 廣碑巨刻을 널리 받아들여, 이를 하나로 융합시켜서, 청초하고 힘찬, 특수한 풍모를 나타내고 있다는 사실이다. 그의 일생 가운데 가장 심혈을 기울여 쓴 것으로 그때 그의 나이 七十五세였다. 그의 일생 가운데 가장 심혈을 기울여 刻命에 따라 쓴 것은 다시 변동이 불가능할 정이다. 위로는 魏晉을 이어받고, 아래로는 三唐을 개척하는 것이라 하여 과언이 아니리라. 이 이후의 유명한 楷帖으로, 褚遂良의 聖敎序, 顔眞卿의 多寶塔, 柳公權의 玄秘塔 등이 있는데, 모두 적든 간에 이 영향을 받고 있다.

이 碑는 하도 유명해서 拓本을 뜨는 사람이 너무 많아, 마침내 점점 더 굵어져 버렸다. 후일에 다시 손질을 하여 굵어지는 것으로 바뀌어 버렸는데, 이 圖解의 臺本으로 삼은 것은 某氏가 소장하고 있는 拓本으로, 굵지도 가늘지도 않고, 원래의 모습을 가장 잘 나타내고 있는 것이다.

이 圖解本은 三部로 나뉘어 있다. 제一部는 用筆八法을 바탕으로 한 것으로, 橫畫, 縱畫, 點, 鉤, 挑, 掌, 捺, 折, 각각의 筆勢를 보이고, 그에 대한 설명을 하였다. 例를 들면, 橫法에서는 圓頭, 方頭, 左尖, 右尖의 四勢를, 各勢마다 두 자씩의 보기를 보이고, 欄外에 그 用筆法을 설명함으로써 이해하기 쉽도록 하였다. 다른 것도 동일하다. 橫畫, 縱畫을 바탕으로, 圖解로 運筆의 과정을 설명하였다.

圖解의 제二部는 結構에 관한 것이다. 結構는 글자의 間架(짜임새)로, 각각의 點畫을 모아서 하나의 완전한 형태를 구성하는 것이다. 그래서 結字라 하기도 한다. 宋나라 사람들이 말한 바, 歐陽詢의 結體 三十六法과, 明나라 李淳의 大字結構 八十四法을 바탕으로 하고, 碑文을 참작하여 새로이 四十四法으로 하였다. 한 結構마다 두 자씩을 보기로 들고, 圖解의 방식에 따라 邊과 旁을 붙이는 법과, 글자의 중심에 관한 문제를 설명하였다. 예를 들면, 「上蓋下法」에서는 「宮」「字」의 두 글자를 위를 넓게, 아래를 좁게 하여, 上面의 筆畫이 아랫부분을 덮어야 할을 나타내었다. 다른 것들도 이와 동일하다.

圖解의 제三部는 이 碑 가운데에서 글씨본으로 삼을 만한 글자들을 골라내어, 대표적인 邊旁 四十六部에 예시하였다. 各部마다 두 자씩 골라서, 그 本體와의 결합 형태를 설명하였다. 예를 들면 「女」部에서는 「如」「始」의 두 글자를 例示하여, 계집녀변을 쓰는 법과, 다른 부분과의 결합 형태를 나타냄으로써 분포의 원칙을 알 수 있도록 하였다. 다른 것들도 또한 동일하다.

九成宮의 用筆八法과 四十九勢

唐代는 楷書가 완성된 시대이다. 書家들은 楷書의 筆法, 중국 문자의 千變萬化하는 그 형태의 구성에 대하여 연구를 하였다. 모든 사람들이 王羲之의 蘭亭叙를 숭앙하고 있었는데 하여 이루어지는 것에 불과하다. 그러나 그것은 八종의 기본 筆法을 바탕으로 공교롭게도 그 첫머리 「永和九年」의 「永」字가 八종의 用筆法으로 이루어져 있고, 모든 필법이 그 속에 내포되어 있다. 그 필법을 다 알면 모든 글자에 그것을 응용하여 써낼 수가 있다. 張旭, 顔眞卿 등도, 楷書에 관하여는 이 說에 따라, 이 글자를 대표로 내세워 주석을 하고 있다. 그래서 〈怎樣學習書法〉이란 책에서도, 주요 설명은 「永字八法」에 대한 것이다.

永字의 제一획인 點은 「側」이라 하고, 제二획인 橫畫을 「勒」, 제三획인 縱畫을 「努」, 제四획인 下鈎를 「趯」, 제五획인 左挑를 「策」, 제六획인 長撇을 「掠」, 제七획인 短撇을 「啄」, 제八획인 右捺을 「磔」이라 부른다. 「掠」과 「啄」은 같은 撇이요, 그 용필법도 같으므로, 하나로 합치는 것이 낫다. 楷書는 隸書에서 발달되어 나온 것으로, 折筆이 많고, 특히 중요하므로 이를 보충하여 永字八法의 運筆 과정을 圖解로 나타내면 다음과 같다. 각 획마다 長短, 細太, 斜直, 正反 등 각각 다른 書法이 있다. 그러므로 古今의 書法을 비교, 참고하고, 그들을 절충하여 새로이 四十九勢로 하고, 각각 두 자석 例示, 해설함으로써 쉽게 알 수 있도록 하였다.

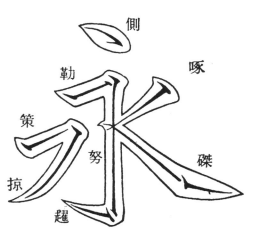

執筆法

執筆法에는 두 가지가 있다. 雙鈎法과 單鈎法이 그것이다.

雙鈎法은 왼쪽 사진과 같이, 엄지손가락을 붓대에 꽉 붙이고, 집게손가락과 가운뎃 손가락을 안쪽으로 갈고리처럼 구부리어 누르며 엄지손가락과 서로 맞본게 한다. 이와 같이 꽉 잡으면, 그 붓대를 밖으로 향해 누지르며, 새끼손가락은 약손가락에 붙인다. 약손가락을 등으로, 그 손모양이 마치 연꽃 봉오리같이 된다. 손가락에 힘을 주되, 손 전체를 둥그스름하게 하여 여유를 가져야 하며, 너무 꽉 쥐지 않도록 한다. 이것이 「指實掌虛」로, 옛날부터 전해 내려오는 집필법의 요점이다.

單鈎法은 엄지손가락과 집게손가락으로 붓대를 쥐되, 집게손가락은 붓대의 바깥쪽에서 안쪽으로 향하여 갈고리처럼 구부리고, 집게손가락과 가운뎃손가락 사이에 붓대를 넣어서, 엄지손가락을 그에 맞본게 한다. 宋나라 蘇軾이 이 單鈎法을 애용하였던 것으로 널리 알려져 있다. 單鈎法의 장점은 자연히 경쾌해지는 점이며, 側鋒으로 형태를 정비하는 것도 수월히 할 수 있다. 그러나 이것은 큰 글씨를 쓰는 데에는 적합하지 못하다. 다섯 손가락에 골고루 힘이 주어지는 雙鈎法이 힘도 있고 생생하며, 運筆에도 편리하다.

집필법에 관해서는 沈尹默의 〈談書法〉, 潘伯鷹의 〈中國書法簡論〉, 中國書法硏究社의 〈怎樣學習書法〉 등을 참고함이 좋을 것이다.

註∷ 우리나라에서는 일반적으로, 큰 글씨는 雙鈎法, 작은 글씨는 單鈎法으로 쓰는 것으로 알려져 있다.

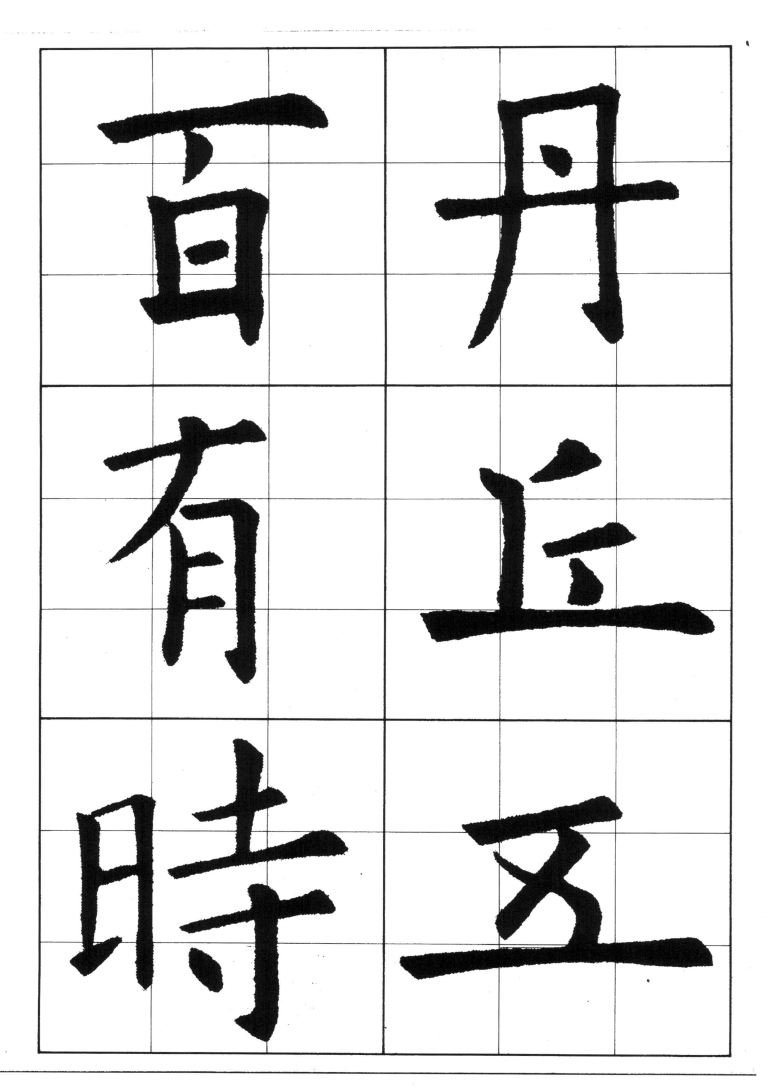

丹百

上有

五時

橫畫 運筆의 說明圖

圓頭의 橫「丹 丘」

運筆法은 그림 A와 같다. 王羲之는 그 筆勢를 논하여 가로되,「列陣의 排雲과 같아야 비로소 그 힘이 나타난다」하였다.

方頭의 橫「五 百」

筆鋒을 똑바로 아래로 향하여 내리면 자연히 모난 머리가 생긴다. 이것이「方筆」의 書法으로, 歐의 글씨에 가장 많이 쓰여 있다.

左尖의 橫「有 時」

왼쪽이 가늘고 오른쪽이 굵다. 붓끝을 되돌려서 붓을 멈춘다.

橫畫는 물론 왼쪽에서 오른쪽으로 긋는 것인데, 그 書法에는 圓筆과 方筆의 두 樣式이 있다.

圓筆은 붓을 내릴 때에 逆勢를 취하고, 붓끝을 구부리면서 아래쪽으로 향하였다가 오른쪽으로 향한 다음, 붓의 중심을 돌려서 둥근 點을 이룩하도록 한다. 그러면 筆鋒이 획의 중심이 된다. 이것을「藏頭」라 한다. 圓勢가 이루어지면 中鋒인 그대로 붓을 천천히 오른쪽으로 움직여 간다. 그러면 붓에 묻어 있는 먹이 전체적으로 고루 퍼진다. 이로써 중간 부분이 이루어지는데, 이를「盈中」이라 한다. 획의 끝에 이르러서는 筆鋒이 아래쪽으로 향하도록 하고서 살짝 눌러 멈추면 풍만한 모양을 이룬다. 이를「護尾」라 한다. 그림 A가 그것이다.

方筆은 折鋒으로 쓴다. 縱畫을 쓸 때와 같이, 直點이나 斜直點이 되도록 붓을 내리면 자연히 方形을 이룬다. 그 뒤는 圓筆을 쓰는 방법과 마찬가지이다. 그림 B가 그것이다.

註: 그림에 보인 運筆法은 약간 과장하여 나타내었다. 작은 글씨를 쓸 때에는 이러한 움직임은 지극히 경미하고 또한 자연스러워야만 한다. 이를 극단적으로 과장하여 모가 나지 않도록 유의하여야 한다.

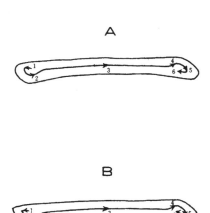

A

B

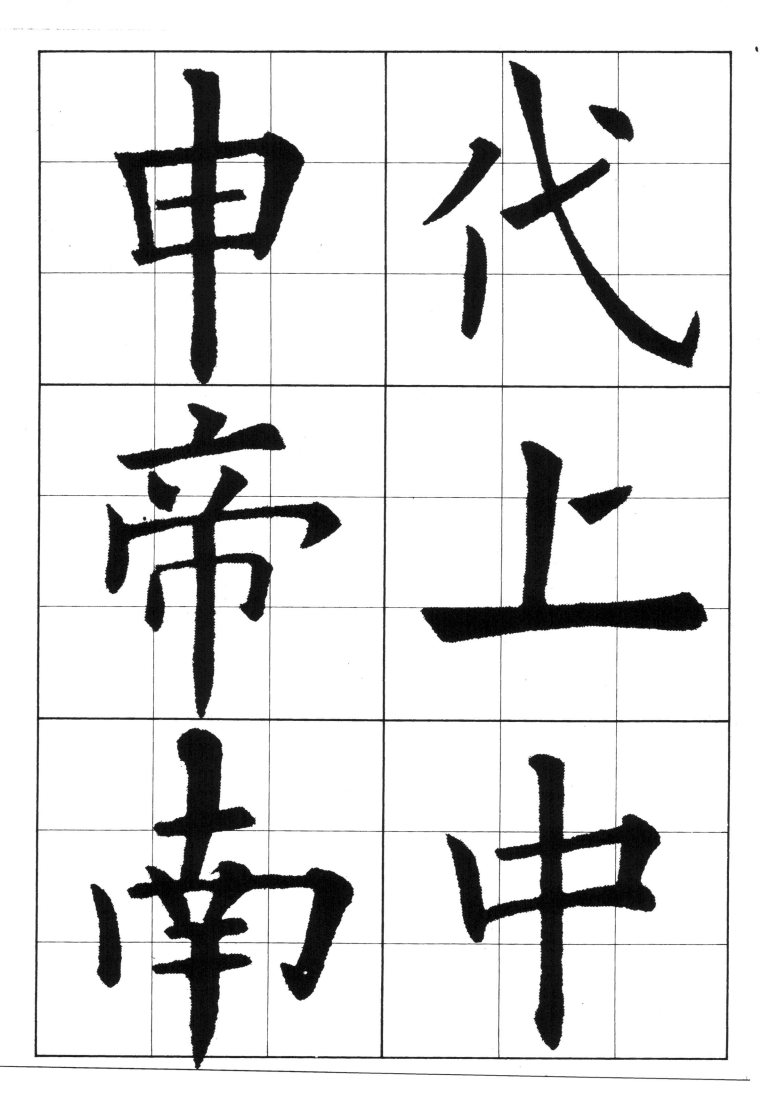

申帝南 代上中

代上中申帝南

代上中申帝南

代上中申帝南

運筆法은 그림 A와 같다. 처음이나 끝이나 다같이 둥글고, 아래위의 굵기가 같아서, 옛날에는 「玉筋」라 불렸다. 王羲之는 그 筆勢를 논하여, 「萬歲의 枯藤과 같이, 될수록 骨力을 드러낼지라」하였다.

右尖의 橫 「代 上」
왼쪽이 굵고 오른쪽이 가늘다. 붓을 멈출 때 그대로 들어 올린다. 삐치거나 치치지 않는다.

直竪 「中 申」

下尖竪 「帝 南」
붓을 내리는 법은 直竪의 경우와 마찬가지이나, 마지막에 가서 鋒을 드러내어 뾰죽하게 하는 점이 다르다. 옛날에는 「懸針」이란 불렸다.

(1) 筆鋒을 逆으로 하여 왼쪽으로 움직여 가면서 小點을 만든다. 그러면 붓끝이 이와 같이 둥그스름해진다.

(2) 筆鋒의 방향을 돌리면, 약간 큰 圓點이 되고, 圓頭가 이루어진다.

(3) 붓을 中鋒인 채로 오른쪽으로 움직여 간다. 이로써 중간 부분이 이루어진다.

(4) 붓이 위를 향하게 하면, 위쪽이 둥그스름한 모퉁이가 생긴다.

(5) 붓을 돌려 右下로 향하게 하면, 아래쪽이 둥그스름한 모퉁이가 생긴다.

(6) 그대로 筆鋒을 왼쪽으로 돌려서 붓을 멈춘다.

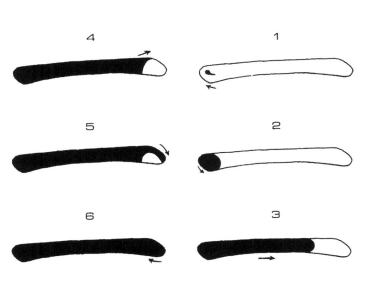

土 下

分 青

之 立

竪畫 運筆의 說明圖

橫畫과 竪畫은 글씨의 기본이다. 橫畫은 왼쪽에서 오른쪽으로, 竪畫은 위에서 아래로 運筆한다. 방향은 서로 다르나 그 運筆法은 대체로 비슷하다. 竪畫의 주요 형식에는 세 종류가 있다.

(一) 玉筋(筋=箸) 逆으로 붓을 내려서 그 끝을 구부리면 둥근 點이 생긴다. 그런 다음에 붓을 아래쪽으로 움직여 간다. 곧게 내려가되 둥그스름한 느낌이 있어야만 한다. 그대로 곧장 내려가서 끝에 이르면, 붓끝을 위쪽으로 돌려 경쾌하게 들어 낸다. 처음과 끝이 다같이 둥그스름하여, 白玉 젓가락을 방불케 한다.

(二) 懸針 붓을 내리는 법은 玉筋와 같으며, 힘차게 그어 내려가서 마지막에는 붓끝이 드러나게 한다. 위는 둥그스름하고 아래는 뾰죽하고 날카롭다.

(三) 墜露 懸針이 변화한 것으로, 끝에서 붓끝을 左上으로 젖힌다. 마치 이슬 방울이 떨어져 내리면서 그 끝이 오므라드는 것과 같은 둥근 형국을 이룬다.

竪畫의 方筆을 쓰는 법은, 붓끝을 왼쪽으로 향하게 하여 橫點을 만들고, 鋒을 꺾는 듯이 하여 아래로 내려 그으면, 먹이 묻은 곳은 자연히 方形을 이룬다. 그뒤는 圓筆의 방법과 마찬가지이다. 그림 B와 같다.

弧竪 「下青」

위쪽은 약간 가늘게, 아래쪽 끝부분은 左上方으로 붓끝을 돌려서 들어 올린다. 전체적으로 약간 휜 듯하게 보인다. 옛날에는 「隆露」라 하였다.

短竪 「上士」

짧은 竪畫이 한가운데에 있고, 그 아래에 橫畫이 있다. 筆畫은 굵고 힘차게 한다. 옛날에는 「鐵柱」라 불렀다. 唐의 太宗은 「弩法(竪法)은 급히 아래로 내달음을 존중하지 않으며, 짧으나 곧지 아니하다」하였다.

右點 「分之」

왼쪽을 되돌아보는 듯한 느낌으로.

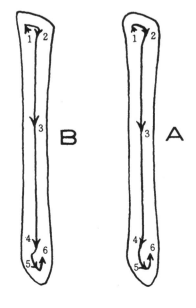

求
心
成
架
武
京

心架京京永成武

左點 「心 架」
오른쪽을 되돌아 보는 듯한 느낌으로.

出鋒點 「京 亥」
아래를 되돌아 보는 듯한 느낌으로.

撑點 「成 武」
點이 撑形(왼쪽으로 삐치는 형태)으로 되는 것은 대개 右上部의 경우이다. 왼쪽을 보는 듯한 느낌으로 쓴다. 이것이 歐陽詢의 글씨의 특징 가운데 하나이다.

(1) 붓끝을 위를 향해 逆으로 움직여 가면서 내리면 小 點이 생기고, 붓끝은 그 속에 감추어진다.

(2) 그대로 붓끝을 둥글게 하여 아래를 향하게 하면, 약간 큰 圓點이 되고, 그것이 圓頭를 이룩하는 것이다.

(3) 中鋒으로 붓을 아래로 움직여 간다. 氣勢가 함축되어 있어야만 한다.

(4) 붓끝이 약간 왼쪽으로 가게 한다.

(5) 가볍게 아래쪽으로 향하게 하면서 살짝 멈추면 둥그스름한 모퉁이가 생긴다.

(6) 筆鋒을 돌려 위를 향하게 한 다음, 가볍게 붓을 들어낸다.

5 3 1
6 4 2

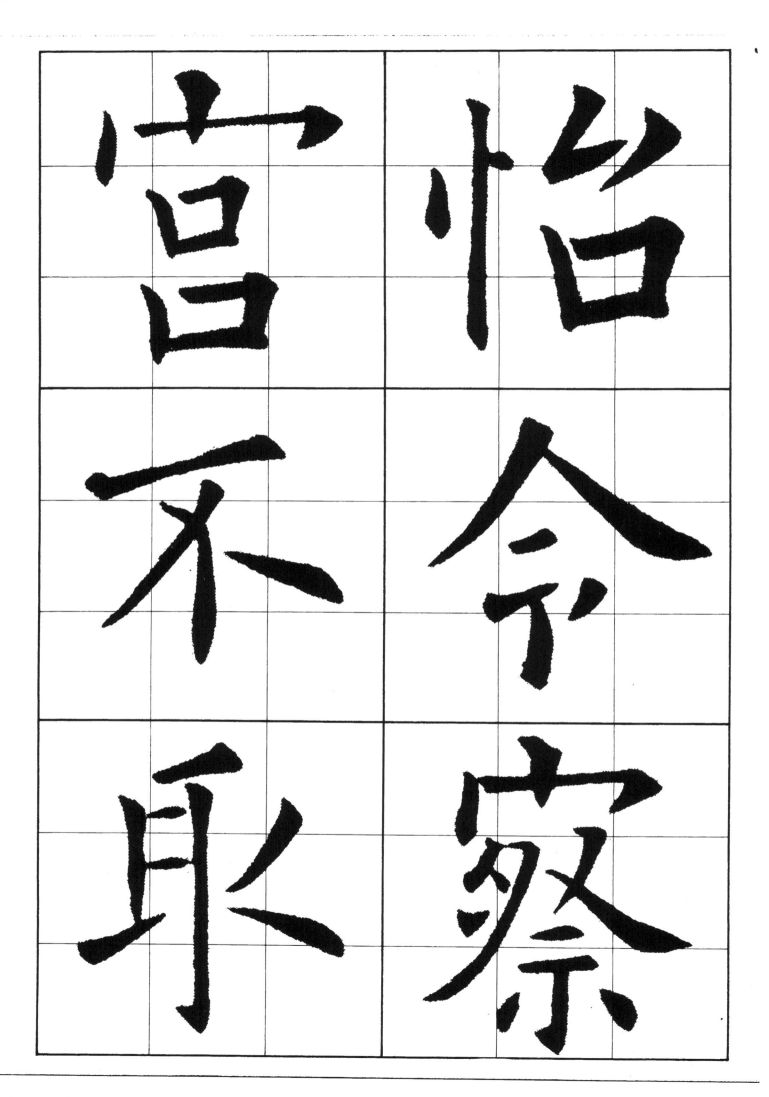

宮　怡

不　令

取　察

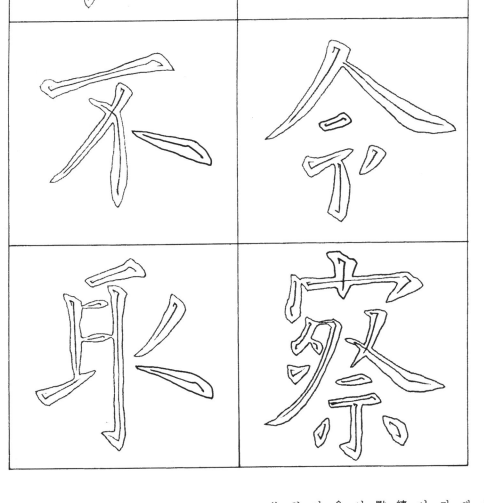

怡令察宮不承

點 運筆의 說明圖

平點 「怡 令」
筆畫은 가늘며, 橫畫의 짧은 것 같은 것이다.

直點 「察 官」
붓을 내릴 때 옆쪽에서부터 시작하여 약간 굵게 하며, 붓을 들어 내면서 끝을 오므린다.

長點 「不 取」
왼쪽의 筆畫에 대응시키기 위하여, 너무 짧게 되지 않도록 한다.

篆書의 書法은 平直을 기본으로 하고, 點은 圓筆을 사용한다. 隸書에 있어서는 橫直일 때, 그밖에 波磔(捺)을 아울러 사용하며, 點은 平筆도 楷書는 篆, 隸에서 변화되어 온 것이기는 하지만, 圓筆도 平筆도 이에는 적합하지가 않다. 그래서 새로이 側筆을 사용하게 된 것이다. (永字八法의 제一획의 點을 「側」이라 하는 바, 이는 한쪽에 치우쳐 있다는 뜻이다.) 點을 쓸 때에는 그 형태에 생기가 있어야만 한다. 붓을 내릴 때에는 藏鋒으로 하되 側勢를 취한다. 붓을 거둘 때에는 鋒을 돌려 낸다.

둥그스름하고 풍만한 꽃잎같이 되게 한다. 點은 글자 전체의 얼굴이나 마찬가지로 중요한 것이다. 여러 가지 글자의 모양 가운데에서, 그 俯仰向背에 따라 정서와 표정이 다르게 나타나는 중요한 역할을 하는 것이다. 姜夔의 續書譜에, 點이 하나 있는 글자는 그 點과 畫이 相應하고, 點이 둘 있는 글자는 한 點이 부르고, 다른 한 點이 그것이 셋 있는 글자는 한 點이 부르고, 나머지 한 點이 그에 응답하도록 한다. 이넷 있는 글자도, 한 點이 부르고, 한 點이 이어받고, 한 點이 그에 응답하도록 한다 하였다. 本書에서는 자주 쓰이는 十二종을 골라 例示하였다.

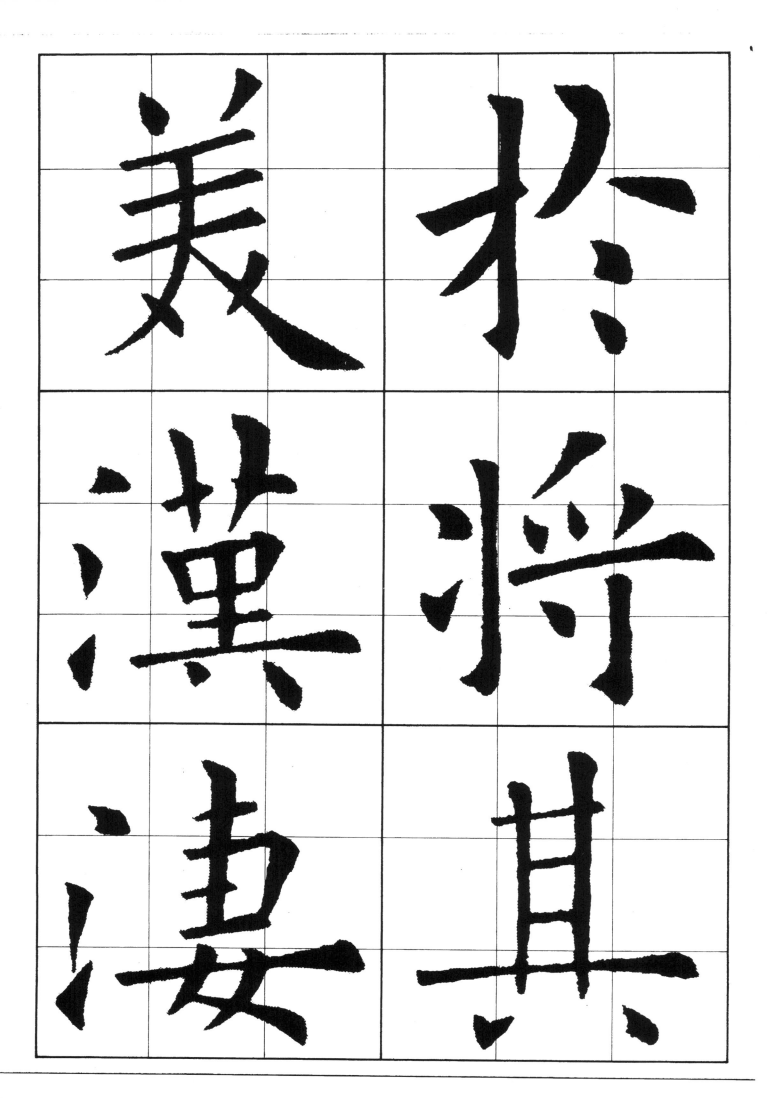

上下點 「於將」

上下의 點이 서로 호응하도록 쓴다.

左右點 「其美」

左右의 點을 서로 호응시킨다.

散水點 「漢淒」

「三點水」라고도 한다. 위의 두 點은 아래를 향하고, 아래의 點은 치쳐서 위를 향하게 한다. 서로 맞보는 듯한 느낌이 된다.

(1) 筆鋒은 逆으로 비스듬히 위를 향하게 하여 아주 가볍게 붓을 내린다. 그러나 이 동작은 생략하여도 무방하다.

(2) 붓끝을 재빨리 右下方으로 향하게 한다.

(3) 붓이 右下를 보게 하고서 살짝 구부린다.

(4) 筆鋒을 돌려서 붓을 들어 낸다. 꽃잎 모양이 된다.

23

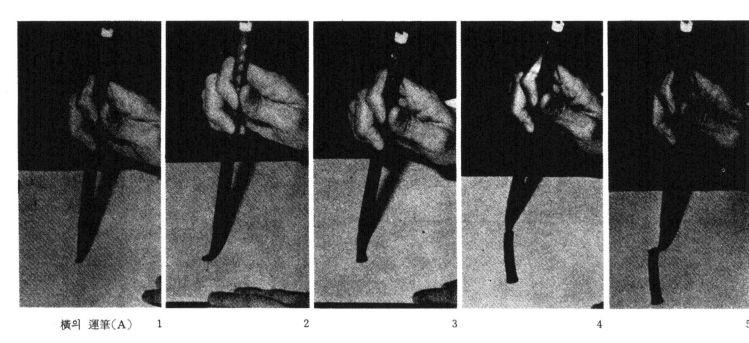

橫의 運筆(A)　　1　　　　　2　　　　　3　　　　　4　　　　　5

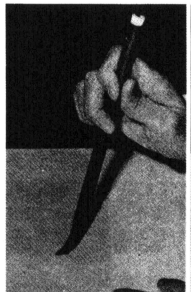
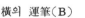
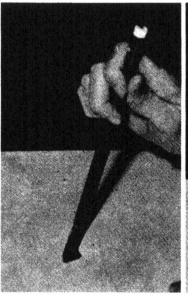
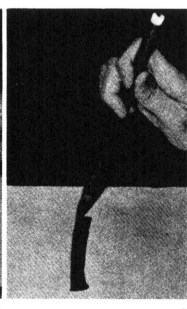
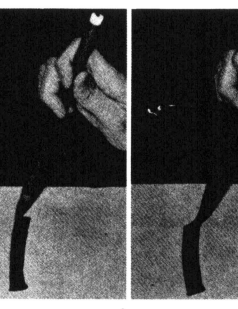

橫의 運筆(B)　　1　　　　　2　　　　　3　　　　　4

橫畫 運筆의 說明

(1) 筆鋒을 逆으로 하여 왼쪽으로 움직여 가면서 小點을 만든다. 그러면 붓끝이 둥그스름해진다.

(2) 筆鋒의 방향을 돌리면, 약간 큰 圓頭가 이루어진다.

(3) 붓을 中鋒인 채로 오른쪽으로 움직여 간다. 이로써 중간 부분이 이루어진다.

(4) 붓이 위를 향하게 하면, 위쪽이 둥그스름한 모퉁이가 생긴다.

(5) 붓을 돌려 右下로 향하게 하면, 아래쪽이 둥그스름한 모퉁이가 생긴다.

(6) 그대로 筆鋒을 왼쪽으로 돌려서 붓을 멈춘다.

竪畫 運筆의 說明

(1) 붓끝을 逆으로 위를 향해 움직여 가면서 내리면 小點이 생긴다. 그러면 筆鋒은 이와 같이 그 속에 감추어진다.

(2) 그대로 붓끝을 둥글게 하여 아래를 향하게 하면, 약간 큰 圓點이 생기며 그것이 圓頭가 되는 것이다.

(3) 中鋒으로 붓을 아래로 움직여 간다. 氣勢가 함축되어 있어야만 한다.

(4) 붓끝이 약간 왼쪽으로 가게 한다.

(5) 가볍게 아래쪽을 향하여 살짝 멈추면, 둥그스름한 모퉁이가 생긴다.

(6) 筆鋒을 돌려 위를 향하게 하고서, 경쾌하게 붓을 들어 낸다.

點 運筆의 說明

(1) 筆鋒은 逆으로 비스듬히 위를 향하게 하여 아주 가볍게 붓을 내린다. 그러나 이 동작은 생략하여도 무방하다.

(2) 붓을 재빨리 右下方으로 향하게 한다.

(3) 붓이 右下를 보게 하고서 살짝 구부린다.

(4) 筆鋒을 돌려서 붓을 들어 낸다. 꽃잎 모양이 된다.

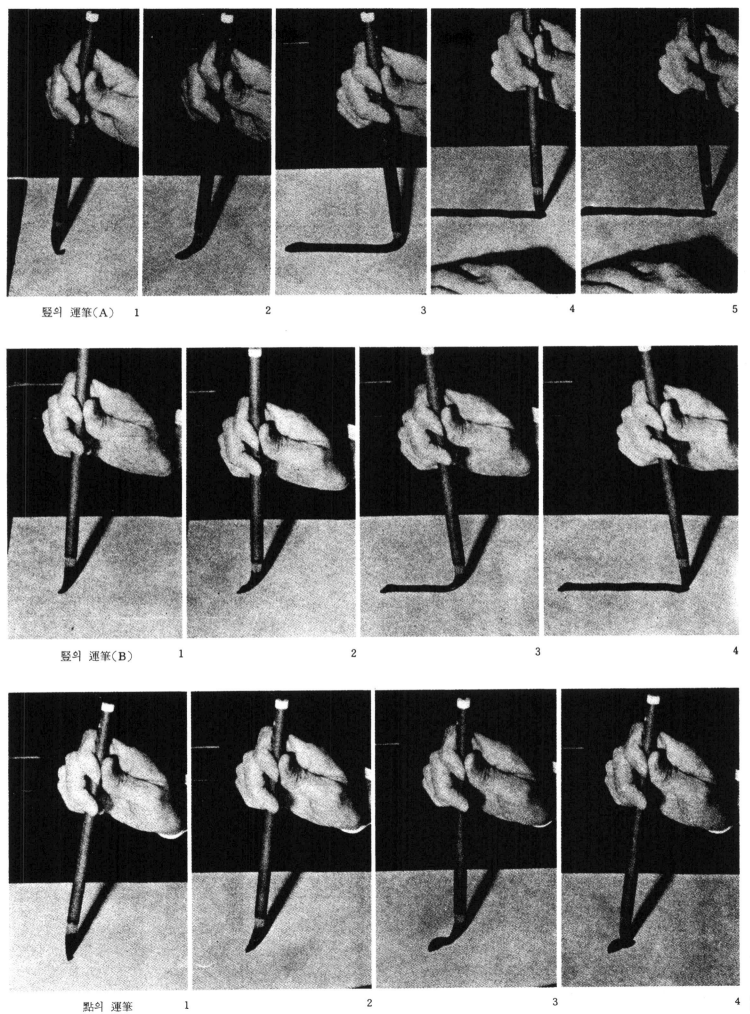

竪의 運筆(A)　　1　　　　　　2　　　　　　3　　　　　　4　　　　　　5

竪의 運筆(B)　　　1　　　　　　　2　　　　　　　3　　　　　　　4

點의 運筆　　　　1　　　　　　　2　　　　　　　3　　　　　　　4

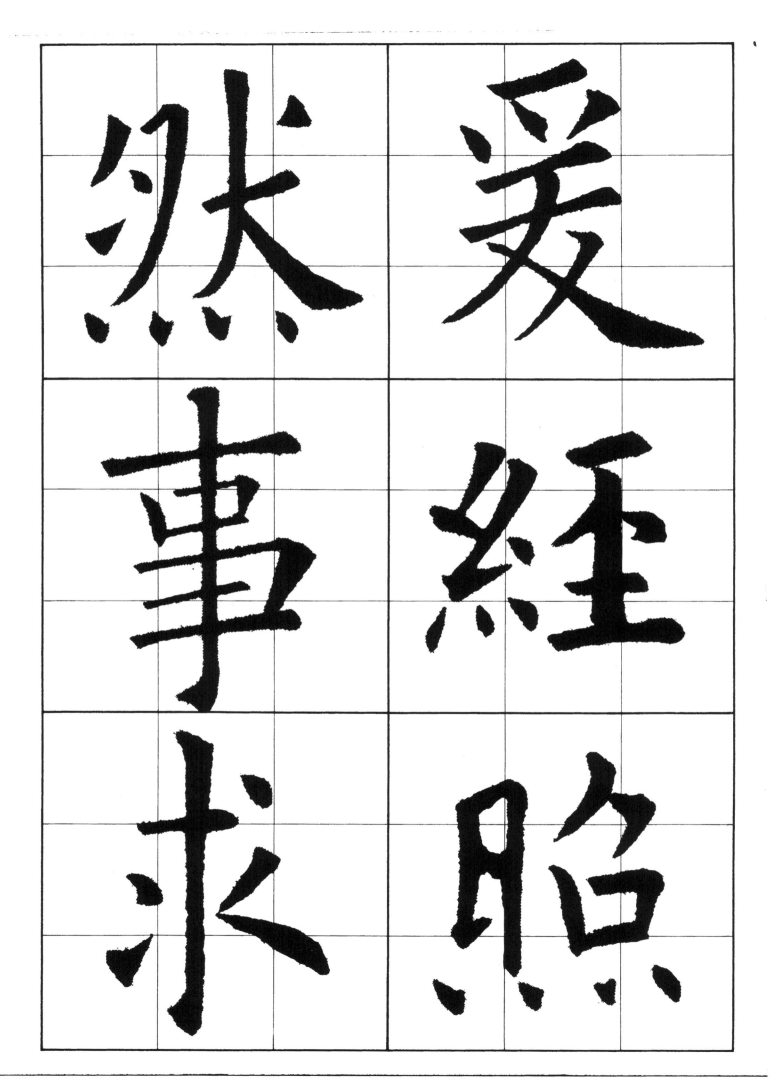

然 爰

事 經

求 照

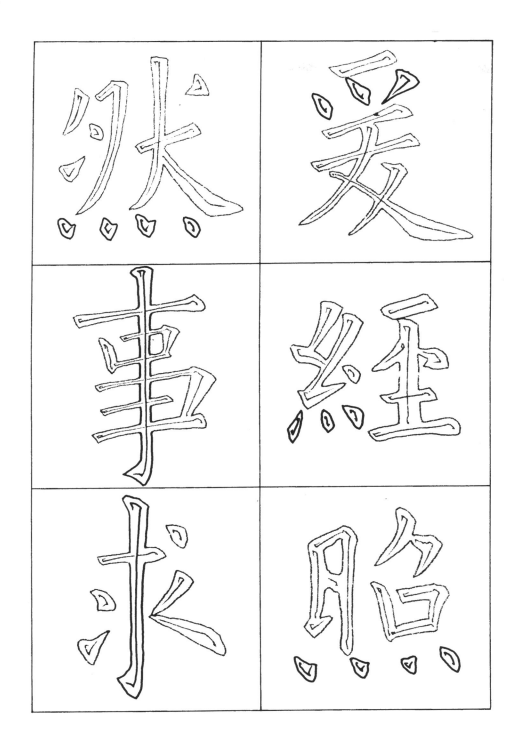

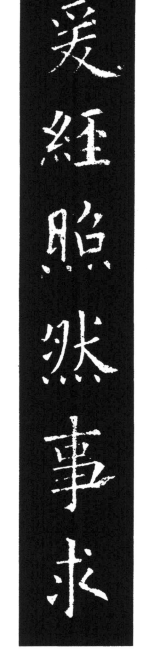

「愛」의 三點은 서로 맞보는 듯이,
「經」의 三點은 서로 등을 돌려 대는 듯
이 쓴다.

橫四點 「照 然」

양쪽 가의 두 點은 약간 크게, 안쪽
의 두 點은 약간 작게 하여, 서로 照應
하도록 한다.

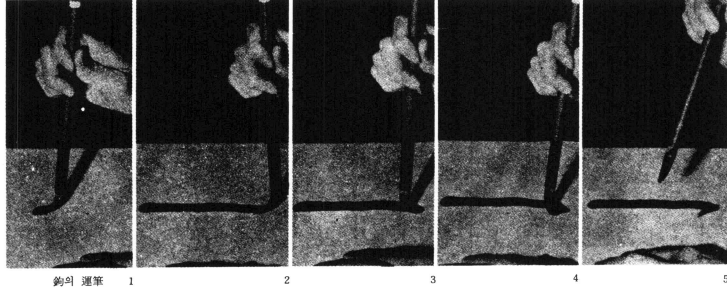

鉤의 運筆　　1　　　　　2　　　　　3　　　　　4　　　　　5

27

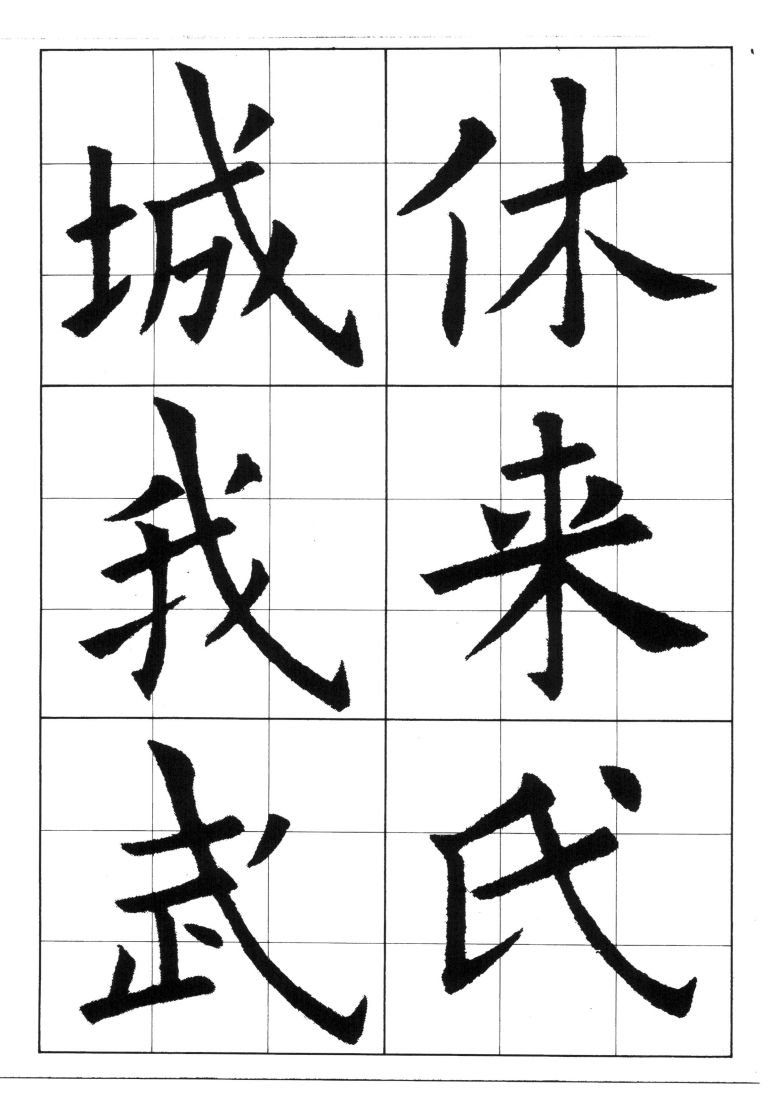

城 休

我 来

武 民

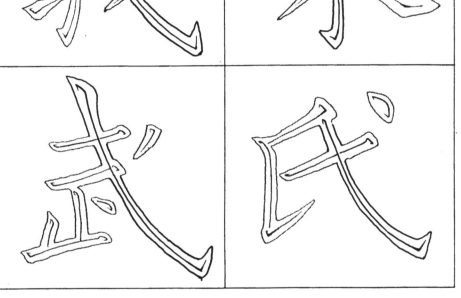

休来氏城我武

竪鉤 「事 求 休 來」

筆法은 그림으로 나타낸 바와 같다. 主畫의 鉤는 앞서 설명한 바와 같으며, 치칠 때 붓끝이 깨끗이 정돈되도록 주의하여야 한다.

斜鉤 「氏 城 我 武」

「縱戈」라고도 불린다. 右上을 향해 치치되, 百鉤의 弩(大弓)를 쏘아 낼듯 한 힘을 간직하여야만 한다.

鉤(갈고리 모양의 치침) 運筆의 說明圖

鉤란 어떤 筆畫에 딸려 있는 한 筆形이다. 橫畫에 딸려 있는 것을 橫鉤라 하고, 竪畫에 딸려 있는 것을 竪鉤, 斜畫에 딸려 있는 것을 斜鉤, 彎畫에 딸려 있는 것을 彎鉤라 한다. 鉤의 형태에는 여러 가지가 있다. 긴 것, 짧은 것, 위를 향한 것, 아래를 향한 것, 왼쪽을 향한 것, 오른쪽을 향한 것등이 있으며, 어떤 筆畫의 일부를 이루면서 楷書의 특징을 나타내는 것이다. 鉤는 그 모양새가 산뜻하여야만 한다. 붓을 藏鋒으로 하는 점은 竪畫과 마찬가지이며, 圓筆일 때는 圓頭, 方筆일 때는 方頭가 되게 하고, 鉤의 길이가 너무 길어지지 않도록 해야 한다. 치치기 전에 붓을 잠시 멈추어, 힘을 간직한 다음에 재빨리 치친다. 歐의 글씨에 있어서는 치쳤다가 곧 붓끝을 살짝 되돌린다. 그러면 일종의 멋이 풍겨 난다.

思

思
勞
營

乎
茅
心

乎茅心思勞營

左彎鉤 「乎 茅」

형태는 휘어져 있으나 筆勢가 비뚤어져 있지는 않다. 당연히 힘을 함축하고 있어야만 한다.

右彎鉤 「心 思」

「橫戈」라고도 불린다. 鉤는 글자의 중심 쪽을 향한다. 轉折할 때에 힘을 들인다.

橫鉤 「勞 營」

鉤는 오른쪽 끝이 약간 가는 듯해지면서 거기서 삐쳐 내린다. 짧으나마 힘이 들어 있어야만 한다.

(1) 筆鋒을 逆으로 하여 붓을 내리고, 비스듬히 위쪽을 향하게 하면 小點이 생긴다.

(2) 붓을 돌려 오른쪽을 향하게 하면, 약간 큰 圓點이 된다.

(3) 아래쪽을 향하여 中鋒으로 붓을 움직여 감은 竪畫과 마찬가지이다.

(4) 붓을 돌려 왼쪽을 향하게 하면, 오른쪽이 둥그스름한 모퉁이가 생긴다.

(5) 筆鋒을 돌려서 멈추고, 붓을 정비한다.

(6) 재빨리 치쳐 낸다. 짧게 한다. 길게 되지 않도록 한다.

物 髙

也 尚

尢 功

橫折鉤 「高 尚」

모퉁이에서 그대로 아래쪽으로 방향
을 바꾼다.

橫折右彎鉤 「功 物」

모퉁이에서 좀 천천히, 折鋒을 사용
하여 붓끝을 넓히고서 아래로 비스듬이
내리긋는다. 「包鉤」라고도 한다.

竪彎鉤 「也 九」

치칠 때 右上으로 비스듬히 붓을 들
어낸다. 隷書의 필법이다. 歐陽詢은
이 筆勢를 「長空의 新月과 같다」하였다.

挑 運筆의 說明圖

左下方에서 右上方으로 치쳐 올리는 筆畫을 일컬어 挑
라 한다. 이는 鉤와는 다르다. 鉤는 짤막해야만 하나,
挑는 길게 한다. 鉤는 다른 筆畫에 딸려 있는 것이어서
변화가 적으나, 挑는 독립된 筆畫이므로 변화가 많다.

挑는 永字八法에서는 「策」이라 불리는 바, 그 運筆法은
마치 채찍을 휘둘러 말을 때릴 때처럼, 힘이 그 끝에 몰
린다. 그리고 彈性이 풍부하다. 挑는 언제나 그에 앞선
획을 이어받으므로, 자연히 搭鋒(앞것을 이어받아 나중
것으로 이어짐)이 된다. 그래서 아래를 향하여 살짝 멈
추었다가, 붓을 들어 올리면서 가볍게 치쳐 나간다. 힘
이 붓끝에까지 골고루 뻗쳐 있음은 「垂針」(懸針)의 필
법과 동일하다.

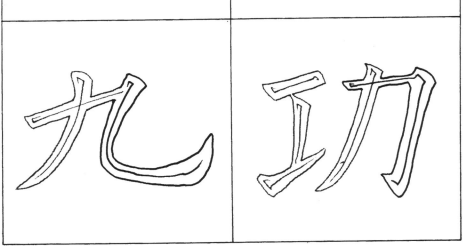

丹風

如氣

之水

風氣水丹如之

橫折右斜鉤 「風 氣」

구부릴 때에 잠깐 붓을 멈추었다가, 그대로 右下로 비스듬히 휘어 긋는다. 그 형태가 마치 무엇을 던지려고 팔을 뒤로 돌린 듯하다 하여 「背拋鉤」라 불리기도 한다. 王羲之는 이 筆勢를, 「壯士가 어깨를 으쓱한 것 같다」고 했다.

縮鉤 「水 丹」

붓을 멈출 때, 左上을 향하여 붓을 들어 낸다. 치치지는 않으나, 간혹 약간씩 鋒끝이 나타나기도 한다. 형언하기 어려운 멋이 있다.

(1) 앞 획의 筆勢를 이어받은 筆鋒을 아래로 향하여 내리면 小點이 생긴다. (方筆일 경우에는 折鋒을 사용한다.)

(2) 아래쪽으로 붓을 움직여 가다가 살짝 멈추면 타원형의 點이 된다.

(3) 붓을 천천히 움직이며 가볍게 치쳐 나가서, 마지막에는 위를 향하게 하여 붓을 들어 낸다. 彈性이 함축되도록 한다.

揠

長

坤

勁

功

理

長勒理捥坤功

長挑「如之長勒」

붓을 서서히 움직여 가다가 가볍게 들어 낸다. 「長」字의 경우는, 일단 붓을 들어 올려 고쳐 세운 다음에 삐쳐 올린다. 끝이 휘어지면서 글자의 중심을 향한듯.

短挑「理捥坤切」

長挑에 비하여 좀더 일찍, 붓끝을 오므리듯하며 들어 낸다. 꽉 죄어 든 듯한 느낌이 나도록 해야만 한다.

擢 運筆의 說明圖

右上方에서 左下方으로 그어 내려가서, 붓을 들어 낼 때 끝이 뾰죽하게 되는 筆畫을 일컬어 擢(俗稱「삐침」)이라 한다. 永字八法의 제六획인 「掠」과 제七획인 「啄」은 모두 擢의 일종이다. 掠은 長擢이요, 啄은 短擢이다.

長擢을 쓰는 법은 「懸針을 비스듬히 하고, 붓끝을 경쾌하게 삐쳐 내도록」해야 하며, 어설프게 지체하면 鼠尾라 하는 흉한 모양이 된다.

運筆法은, 藏鋒으로 붓을 내리고(앞 획을 이어받을 때는 搭鋒이 되고, 方筆일 때는 折鋒이 된다), 붓을 아래쪽으로 빠르게 그어 내려가서, 끝에서 경쾌하게 붓끝을 들어 낸다. 자연스럽고 힘찬 느낌이 나도록 해야만 한다.

短擢일 경우에는, 붓끝을 내리면서 바로 그 筆勢를 빌어 재빨리 붓을 거둔다. 새가 모이를 쪼아 먹듯이, 날카롭고 빠르게, 짧고 힘차게, 그리고 맵시 있게 筆鋒을 오므려야 한다. 柳公權은 「啄은 창황하고 날렵하게 붓을 거두어 들여야 한다」하였는 바, 매우 적절한 표현이라 할 것이다.

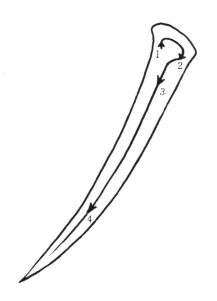

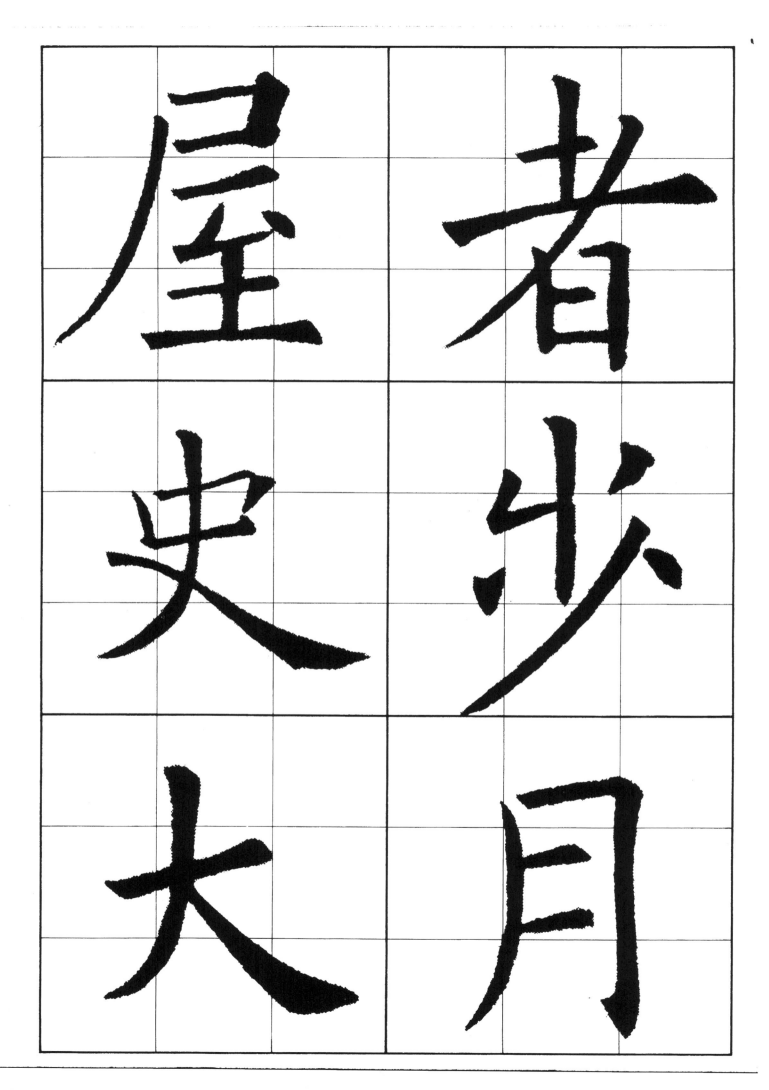

屋 者

史 步

犬 月

38

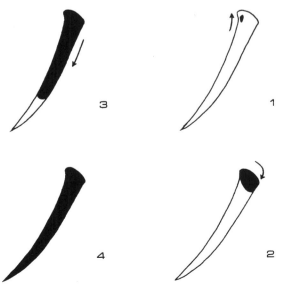

者步月屐屋史大

斜擎 「者 步」
筆勢는 힘차고 날카롭다. 運筆法은
아래에 그림으로 나타낸 바와 같다.

直擎 「月 屋」
上部는 똑바르고, 오른쪽의 획과 조
화를 이룬다. 「月」의 直鉤는 왼쪽의 直
擎과 照應한다.

長曲擎 「史 大」
대개의 경우 右捺과 작을 이루고 있
다. 윗부분은 똑바르지만, 아래부분에
서 左下로 휘어진다.

(1) 筆鋒을 逆으로 위를 向하여 움직여 가면 小點이 생긴다.

(2) 붓을 돌려 오른쪽을 向하게 하고서 살짝 멈춘다.

(3) 筆鋒을 벌려서 左下方으로 붓을 움직여 간다.

(4) 擎의 三分의 二 정도쯤 내려와서는 가볍게 삐쳐 나간다. 붓끝에까지 힘이 삐치도록 한다.

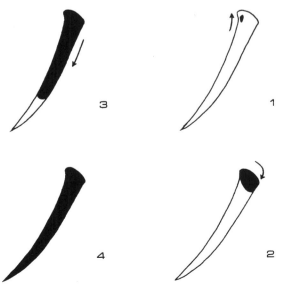

但 内
和 以
后 形

内 以 形 但 和 后

曲頭擊 「內 以」

擊의 머릿부분은 뾰족하면서도 둥그스름하다. 먼저 點을 찍은 다음에 아래로 향해 붓을 움직여 간다.

短擊 「形 但」

運筆은 날카롭고 빠르다. 그래서 永字八法에서는 이를 「啄」이라 한다.

平擊 「和 后」

아래에 橫畫이 있을 때, 그 위의 삐침은 平擊을 쓴다. 서서히 삐친다.

捺運筆의 說明圖

左上方에서 右下方으로 그어 내려가서, 筆鋒이 드러나게 하는 筆畫을 일컬어 捺(俗稱「파임」)이라 한다. 다음의 두종류가 捺의 주축을 이루고 있다.

(一) 斜捺 運筆은 三段으로 나뉜다. 第一段은 가늘고, 거의 弧形을 이룬다. 中鋒으로 쓴다. 第二段은 붓을 아래로 그어내려가면서 차츰 무게를 더해 준다. 마지막 제三段은 그대로 잠시 붓을 멈추었다가, 그림 A와 같이 한다.

(二) 平捺 그 모양이 마치 물결의 울렁거림과 비슷하다. 그래서 「波」라 부르기도 한다. 붓을 처음 내릴 때에는 仰勢를 취하되, 곧 꺾어 돌려서 아래를 향하게 하고, 조용히 움직여 가서, 끝에서 잠깐 멈추고서, 마지막에 그대로 筆鋒이 드러나도록 한다. 古人은 이를 「一波三折」이라 하였다. 그림 B와 같다. 捺은 가장 어려운 것이므로, 꾸준히 연습할 필요가 있다. 그래야만 비로소 붓을 움직일 때, 輕重疾徐의 음악적인 리듬을 느낄 수 있게 되는 것이다. 그렇게 되면 筆法을 터득했다 할 수 있을 것이다.

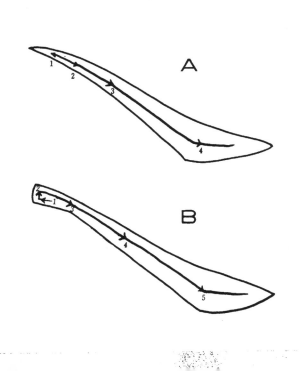

A

B

41

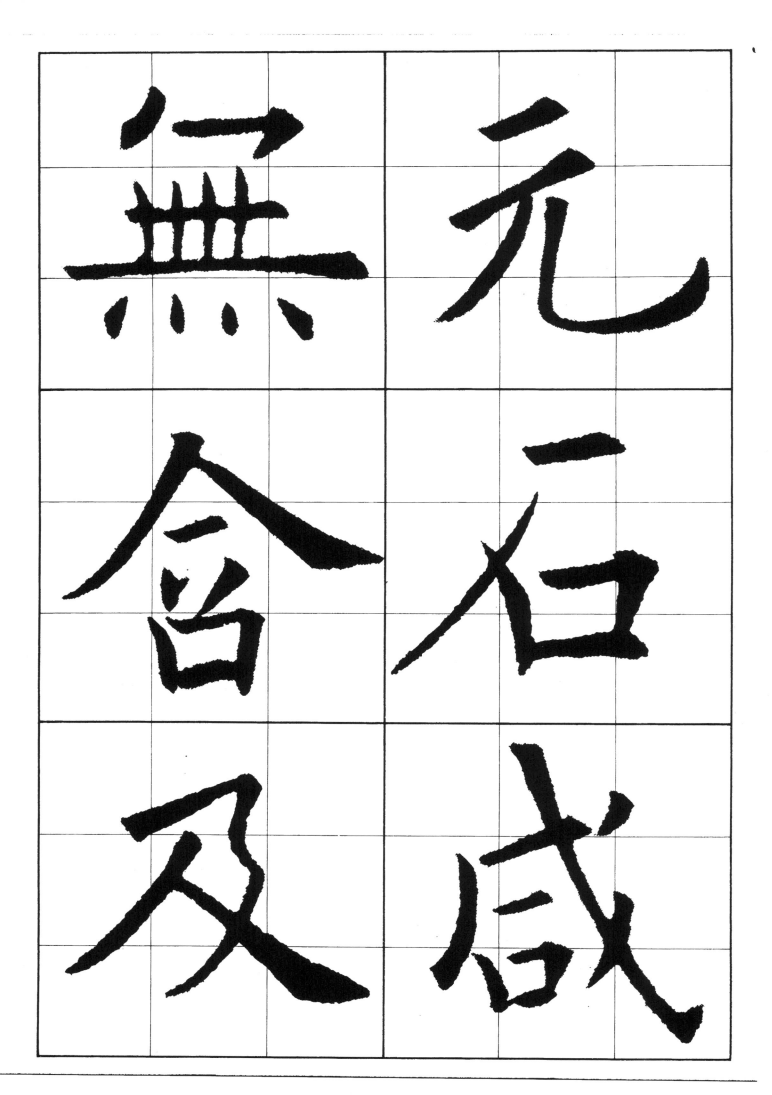

無　元

舍　右

及　咸

元石咸無含及

蘭葉撇 「元 石」

난초 잎 모양이 된다. 飄逸輕快하다.

回鋒撇 「咸 無」

撇의 숫법으로 그어 내려가다가 도중에서 멈춘다. 鉤와 비슷하나 鉤는 아니 다.

斜捺(磔) 「含 及」

運筆法은 前張의 그림에 보인 바와 같다.

(1) 筆鋒을 逆으로 위를 향하게 하고 가볍게 붓을 내린다.

(2) 붓을 돌려 오른쪽을 향하게 하면 長點이 생긴다.

(3) 움직여 가는 데 따라, 차차 붓에 무게를 더하고, 아래쪽 꺾이는 곳에 다다르면 잠시 붓을 멈춘다.

(4) 붓을 당겨서 筆鋒이 드러나게 한다. 날렵하게 함이 좋으며, 너무 느리면 좋지 않다.

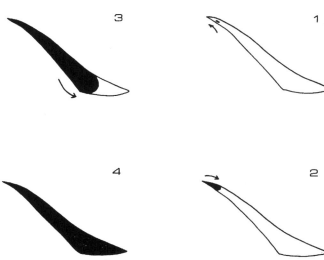

隨從

遠飲

是養

折 運筆의 說明圖

橫畫이나 豎畫이 꺾여 돌아가는 것을 일컬어 折이라 한다. 王羲之는 「屈折은 鋼鉤와 같다」하였거니와, 이를 쓸 때에는 모름지기 힘차게 하여야만 한다. 주요 用筆에 橫折、竪折、撆折의 세 종류가 있다.

橫折을 쓰는 법은 그림과 같이, 붓을 내릴 때는 橫畫과 마찬가지인데, 꺾이는 곳에서 붓을 멈추고서 筆鋒을 고쳐 세우면 方角이 생긴다. (살짝 멈추면 모난 가운데에도 둥그스름함이 있고, 때로는 方, 때로는 圓을 이루어, 그 변화가 무척 많다.) 그런 다음에 붓을 아래로 직여 가서 筆鋒을 멈추어 붓을 들어 낸다. 折의 꺾인 부분에 骨力이 드러나도록 해야 한다.

竪折의 起筆은 竪畫과 마찬가지인데, 꺾이는 곳에서 아래를 향한 채 붓을 멈추고, 筆鋒을 고쳐 세워서 오른쪽으로 붓을 당겨 간 다음에 거두어 들인다.

撆折의 起筆은 撆과 마찬가지이며, 꺾이는 곳에서 붓을 멈추어 銳角을 이루고, 오른쪽으로 뻗어 나가거나 치치는데, 그 運筆은 힘차고 빨라야 한다.

平捺(波) 「隨遠」

運筆法은 그림에 보인 바와 같은데, 대개 方頭를 이루고 歐의 글씨에서는 앞선 획의 필세를 이어받고 있기 때문이다.

側捺 「足從」

이 捺은 斜捺과 平捺의 중간이다.

回鋒捺 「飮鉤」

捺의 運筆을 중간에서 멈추고, 鋒을 되돌려 붓을 들어 낸다. 長點과 같은 형태가 된다. 「한 글자에 捺을 거듭하지 않는다」하여, 「養」의 끝획도 長點처럼 모양을 바꾸어 쓴다.

隨遠足從飮養

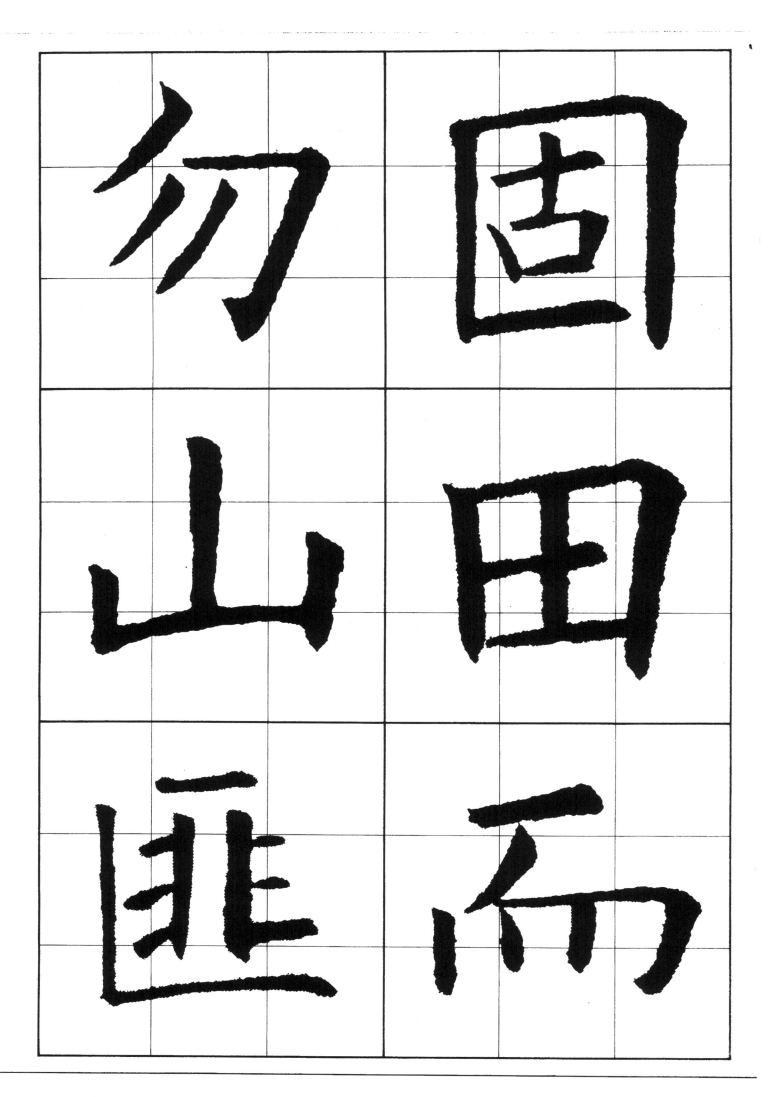

勿 固

山 田

匪 而

固田而勿山匪

橫折 「固田而」

筆法은 그림에 보인 바와 같다. 「而」 「勿」등의 橫折은 左下로 비스듬히 향하고, 감싸는 듯한 형국이 된다. 衛夫人은 이를 「勁努法」이라 하였다.

竪折 「山匪」

꺾이는 곳에서 일단 붓을 멈추었다가 오른쪽으로 꺾어 들어간다. 끝에서 붓을 멈추면 직각을 이룬 형태가 된다.

(1) 첫부분은 橫畫과 마찬가지이며, 꺾이는 곳에서 위쪽을 향해 筆鋒을 들면, 왼쪽이 둥그스름한 모퉁이가 생긴다.

(2) 붓을 돌려 멈추면 오른쪽 方角이 생긴다. (돌리면서 멈추지를 않으면 둥그스름한 모퉁이가 생긴다.)

(3) 붓을 아래로 내려 긋는 것은 竪畫과 동일하다.

(4) 붓을 돌려 왼쪽을 향하게 하면, 오른쪽이 둥그스름한 모퉁이가 생긴다.

(5) 筆鋒을 멈추고, 위쪽을 향해 재빨리 붓을 들어 낸다.

47

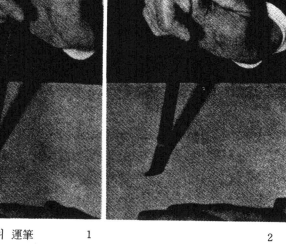

挑의 運筆　　1　　　　　2　　　　　3　　　　　4

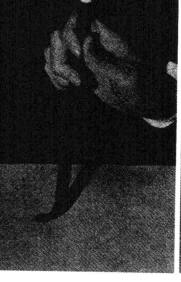
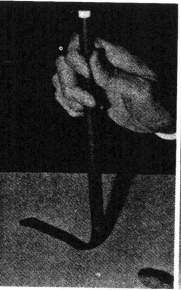
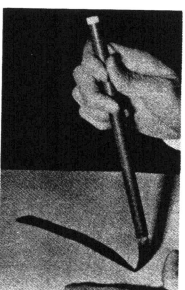

擊의 運筆　　1　　　　　2　　　　　3　　　　　4

挑運筆의 說明

(1) 앞 획의 筆勢를 이어받은 筆鋒을 아래로 향하여 내리면 小點이 생긴다. (方筆일 경우에는 折鋒을 사용한다.)

(2) 아래쪽으로 붓을 움직여 가다가 살짝 멈추면 타원형의 點이 된다.

(3) 붓을 천천히 움직이며 가볍게 치쳐 나가서, 마지막에는 위를 향하게 하여 붓을 들어 낸다. 彈性이 함축되도록 한다.

擊運筆의 說明

(1) 筆鋒을 逆으로 위를 향하여 움직여 가면 小點이 생긴다.

(2) 붓을 돌려 오른쪽을 향하게 하고서 살짝 멈춘다.

(3) 筆鋒을 벌려서 左下方으로 붓을 움직여 간다.

(4) 擊의 三분의 二 정도쯤 내려와서는 가볍게 삐쳐 나간다. 붓끝에까지 힘이 뻗치도록 한다.

捺運筆의 說明

(1) 筆鋒을 逆으로 위를 향하게 하고 가볍게 붓을 내린다.

(2) 붓을 돌려 오른쪽을 향하게 하면 長點이 생긴다.

(3) 붓을 돌려 오른쪽을 향하게 하고서 아래쪽으로 가는 데 따라, 차차 붓에 무게를 더하고, 아래쪽 꺾이는 곳에 다다르면 잠시 붓을 멈춘다.

(4) 붓을 당겨서 筆鋒이 드러나게 한다. 날렵하게 함이 좋으며 너무 느리면 좋지 않다.

折運筆의 說明

(1) 첫부분은 橫畫과 마찬가지이며, 꺾이는 곳에서 위쪽을 향해 筆鋒을 들면, 왼쪽이 둥그스름한 모퉁이가 생긴다.

(2) 붓을 돌려 멈추면 오른쪽 方角이 생긴다. (돌리면서 멈추지를 않으면 둥그스름한 모퉁이가 생긴다.)

(3) 붓을 아래로 내려 긋는 것은 竪畫과 동일하다.

(4) 붓을 돌려 왼쪽을 향하게 하면 오른쪽이 둥그스름한 모퉁이가 생긴다.

(5) 筆鋒을 멈추고, 위쪽을 향해 재빨리 붓을 들어 낸다.

48

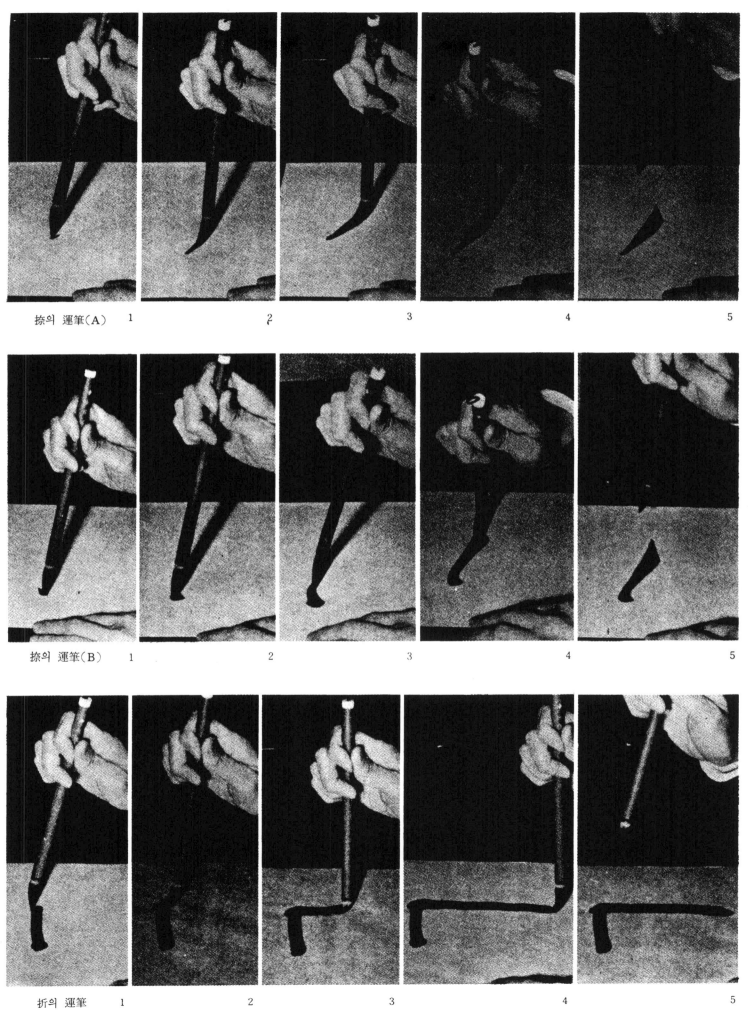

掠의 運筆（A）　　1　　　　　　2　　　　　　3　　　　　　4　　　　　　5

掠의 運筆（B）　　1　　　　　　2　　　　　　3　　　　　　4　　　　　　5

折의 運筆　　1　　　　　　2　　　　　　3　　　　　　4　　　　　　5

九成宮의 結構 四十四法

어떻게 하면 글씨를 잘 쓸 수 있는가? 간단히 말한다면, 첫째로 기본 筆法을 철저히 연습할 것, 둘째로 글자의 結構를 소상히 알아 둘 것—이 두 가지가 그 요령이다. 筆法과 結構는 동일한 것이 아니다. 筆法은 筆畫 하나하나를 어떻게 쓰느냐 하는 것이고, 結構는 글자의 구성법이다. 여러 가지의 다른 筆畫을 얽어 맞추어서 하나의 완전하고 아름다운 형태를 이루어 내는 일이다. 唐나라 시대의 사람들은 書法을 존중하여, 用筆法을 연구함과 동시에 형태의 조화에도 깊은 배려를 하였다. 歐陽詢의 八法과 善奴에게 준 筆訣에는 이 兩面에 관한 독특한 견해가 나타나 있다. 結構에 관한 저작 가운데에서 가장 뛰어난 것은 歐陽詢의 이름에 의탁한 〈結體 三十六法〉과, 明나라 李淳의 〈大字結構 八十四法〉이다. 두 책이 다같이 글자의 重心에 대한 설명에 중점을 두고 있으며, 邊旁의 避讓과 비례 등을 위시하여, 갖가지 點畫의 배치에까지 論及하고 있다. 點畫의 배치는, 처음에는 平正하게 되도록 힘쓸 것이며, 平正하게 된 다음에, 비로소 단조롭게 되지 않도록 변화를 구하는 것이 좋다. 변화라 함은, 俯仰, 向背, 分合, 聚散, 端正, 欹斜(외사) 등을 가리키며, 이에 글씨를 쓰는 사람의 사상이나 감정이 결합하여, 글자의 結構에 精神, 意態, 韻味, 神理 등이 나타나게 되므로, 글자를 보고 있으면 마치 그 사람 자체를 보고 있는 듯한 느낌이 드는 것이다. 따라서 최고의 書藝는 그 사람의 생명과, 그 사람이 쓴 글씨가 서로 응합하여 일체를 이루며, 全人格의 표현이 되는 것이다.

本書에서는 위의 두 저서를 바탕으로 하고, 그 위에 九成宮碑文의 특수한 結構를 참작하여, 四十四法으로 고쳤다. 이 四十四法을 圖解로 나타내어, 한 가지 結構마다 點畫을 어떻게 배치할 것인가를 보임으로써, 글자의 구성 규칙과 양식을 한눈에 알 수 있게 하였다.

처음으로 書法을 익히려는 젊은 분들을 위하여, 入門의 기초를 쉽게 파악할 수 있도록 설명한 것이므로, 묵은 것을 버리고 새로운 경지를 개척하여, 독특하고 빛나는 風格을 나타내려는 분이라면 좀더 다른 연구가 필요할 것이다. 趙孟頫는, 「結字는 시대에 따라 서로 달라질 수 있으나, 用筆은 千古不易이다」 하였다. 筆法을 익혀도 結構를 모르면 아무 소용이 없다. 이 점에 각별히 유의하여야 할 것이다.

(1) 上蓋下法
(2) 下載上法
(3) 上下相等法
(4) 上寬下窄法
(5) 上窄下寬法
(6) 上平法
(7) 下平法
(8) 上中下相等法
(9) 上中下不等法
(10) 左右相等法
(11) 左寬右窄法
(12) 左窄右寬法
(13) 讓左法
(14) 讓右法
(15) 左中右相等法
(16) 左中右不等法
(17) 承上法
(18) 蓋下法
(19) 中大法
(20) 頂載法
(21) 全包圍法
(22) 半包圍法

(23) 排疊法
(24) 穿挿法
(25) 大成小法
(26) 小成大法
(27) 意連法
(28) 撑拄法
(29) 重倂法
(30) 重撤法
(31) 屈脚法
(32) 垂曳法
(33) 補空法
(34) 增減法
(35) 疏法
(36) 密法
(37) 斜法
(38) 正法
(39) 大法
(40) 小法
(41) 向法
(42) 背法
(43) 長法
(44) 短法

玄

海

宮

字

嘗

盡

「玄 海」 붓을 돌린 곳에서 그대로 치쳐 낸다. 꺽 집어 드는 느낌이 나도록 한다. 느슨하면 못쓴다.

一 上畫下法 「宮 字」 글자의 윗머리에 층집이 두어진다. 폭을 넓게 취한다. 아래쪽 筆畫을 전부 뒤덮듯이 해야만 한다.

二 下載上法 「嘗 盡」 맨 아래의 橫畫이 전체의 重心이 되므로 길게 빼친다. 위의 筆畫들이 이 위에 안정감 있게 얹혀 있어야 한다.

51

三 上下相等法 「思 樂」 上下의 차지하는 장소가 서로 같은 비례가 된다. 아래쪽 筆畫의 폭을 약간 넓게 잡아서, 위의 筆畫을 지탱하는 듯하게 한다.

四 上寬下窄法 「昔 聖」 上段은 폭이 넓고, 筆畫이 약간 가늘다. 下段은 좁게 오므라 들며, 약간 굵어진다.

五 上窄下寬法 「禹 昆」 위는 좁고 筆畫이 무겁다. 아래는 폭이 넓고 筆畫이 가볍다.

六　上平法 「明壯」 위는 평면적으로 가지런하고, 아래는 길이가 들쭉날쭉하다. 重心은 위쪽에 있다.

七　下平法 「記把」 아래가 평면적으로 가지런하고, 위가 들쭉날쭉하다. 重心은 아래쪽에 있다.

八　上中下相等法 「莫棄」 上中下의 三段이 차지하는 장소가 서로 같으며, 중심선의 좌우가 균등하게 되어 있다. 지나치게 여위고 길어지지 않도록 쓴다.

明

月

壯

土

記

把

莫

棄

九　上中下不等法　「靈譁」　上下가 폭이 넓고, 약간 평평해져 있으며, 중간 부분이 꽉 죄어 좁혀져 있다. 이 역시 너무 길어지지 않도록 쓴다.

十　左右相等法　「銘離」　左右의 차지하는 장소가 균등하고, 조화가 잘 이루어져 있다. 마치 두 사람이 나란히 서 있는 것 같다.

十一　左寬右窄法　「針動」　왼쪽이 폭넓게 잡히고, 筆畫은 가늘다. 오른쪽은 폭이 좁고, 筆畫은 굵다.

離　靈譁

針　尉

動　銘

何 地

醴 胘

郡 君

十三 讓左法 「郡 何」 왼쪽이 약간 높고, 오른쪽 旁은 약간
몸을 낮춘 듯한 형국이다.

十四 讓右法 「醴跨」 오른쪽이 약간 높고, 왼쪽의 邊이 몸
을 피하며 겸양하는 듯한 형국이다.

55

十五 左中右相等法 「謝職」 가운데 부분이 글자의 줄기를 이루므로 야무지게 써야 한다. 旁은 그 양쪽에서 중심부를 두 손으로 보호하는 듯한 형국으로 바싹 붙여서 쓴다.

十六 左中右不等法 「傲微」 세 부분의 폭이 서로 같지 아니하다. 오른쪽이 基幹을 이루므로 筆畫이 약간 굵어진다. 또 동시에 힘차야 한다.

十七 承上法 「文又」 擎과 捺이 교차되는 글자는 중심을 지나는 선의 좌우가 대칭을 이룬다. 그리고 좌우로 퍼져 나가면서 서로 照應하는 운치가 있다.

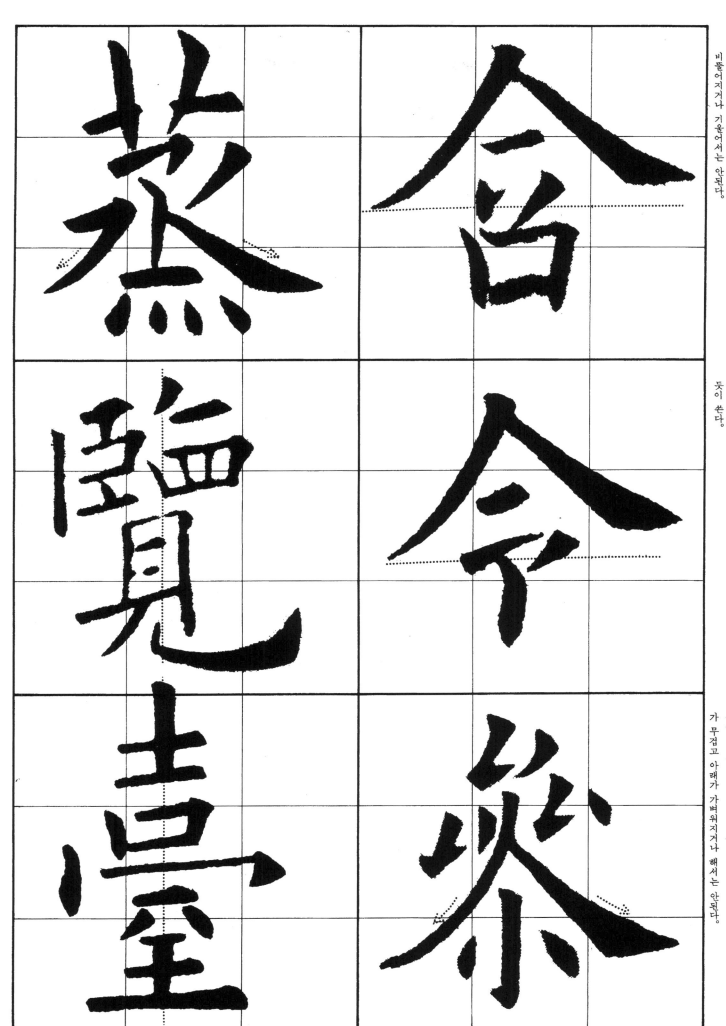

十八 蓋下法 「舍 令」 사람 人字 머리의 左掌과 右捺은 시원스레 퍼지며 아래를 덮는다. 중심을 잡을 때 각별히 유의할 것. 비뚤어지거나 기울어서는 안된다.

十九 中大法 「參 燕」 撆과 捺이 가운데에 들어 있는 글자는, 가운데가 좌우로 퍼져서, 위를 이어받으면서 아래를 감싸는 듯이 쓴다.

二十 頂戴法 「覽 臺」 윗부분을 이고 있는 듯한 형국의 글자는, 조용히 坐定하고 있는 듯한 아랫부분 위에, 안정성 있게 윗부분이 얹혀 있어야 한다. 위가 가볍고 아래가 무거워지거나, 위가 무겁고 아래가 가벼워지거나 해서는 안된다.

二一 全包圍法 「固 圖」 바깥의 테두리를 너무 크게 써서는 안된다. 오른쪽의 긴 筆畫은 약간 굵게 한다. 테 안의 筆畫은 그 배치가 잘 조화되도록 하되, 그 속에 꽉 찬 듯하여야 한다.

二二 半包圍法 「周 句」 二面을 둘러싼 것(句)과 三面을 둘 러싼 것(周)은 同類의 글자이다. 둘러싸고 있는 筆畫는 단정하고 조화를 이루었으며, 동시에 여유가 있어 보인다.

二三 排疊法 「書 麗」 아래위로 켜켜이 쌓여 있는 것(書) 과 좌우로 나란한 것(麗)은 同類의 글자이다. 혹백의 배치가 조 화를 이루고, 간격이 고르게 잡혀 잘 정돈되어 있으면서도 변화 가 있다.

二四 窄挿法 「中 典」 竪畫이 많고, 筆畫이 교착되어 있는 글자는, 배치를 산뜻하게 하고, 疎密이 잘 어우러지게 하며, 발랄한 느낌이 나도록 한다.

二五 大成小法 「冠 起」 合體形의 글자에 있어서는, 큰 쪽이 작은 쪽을 품어 안은 듯이 쓴다. 어머니가 아이를 안고 있는 듯한 형국이 된다.

二六 小成大法 「尤 寧」 合體形의 글자에서 작은 쪽에다 重點을 두는 경우도 있다. 이러한 때에는 一點一鈎라 할지라도 특히 힘을 주어서 쓴다.

59

二七 意連法 「州之」 點畫들이 얼른 보아 서로 멀어져서 따로따로 노는 듯하지만, 그 用筆은 서로 照應하며, 氣脈이 이어져 있어야만 한다.

二八 撑柱法 「申可」 獨體의 글자에는 반드시 중심이 되는 一畫이 있다. 그것을 특히 힘차게 써서, 전체를 지배하도록 한다. (이 경우의 「撑柱」는 꿋꿋하게 지탱한다는 뜻.)

二九 重倂法 「炎弱」 동일한 형태가 겹친 글자(炎)는, 위를 작게 하고 아래를 크게 한다. 동일한 형태가 나란히 있는 글자(弱)는 왼쪽을 작게 하고 오른쪽을 크게 한다.

州 之

可 申

炎 弱

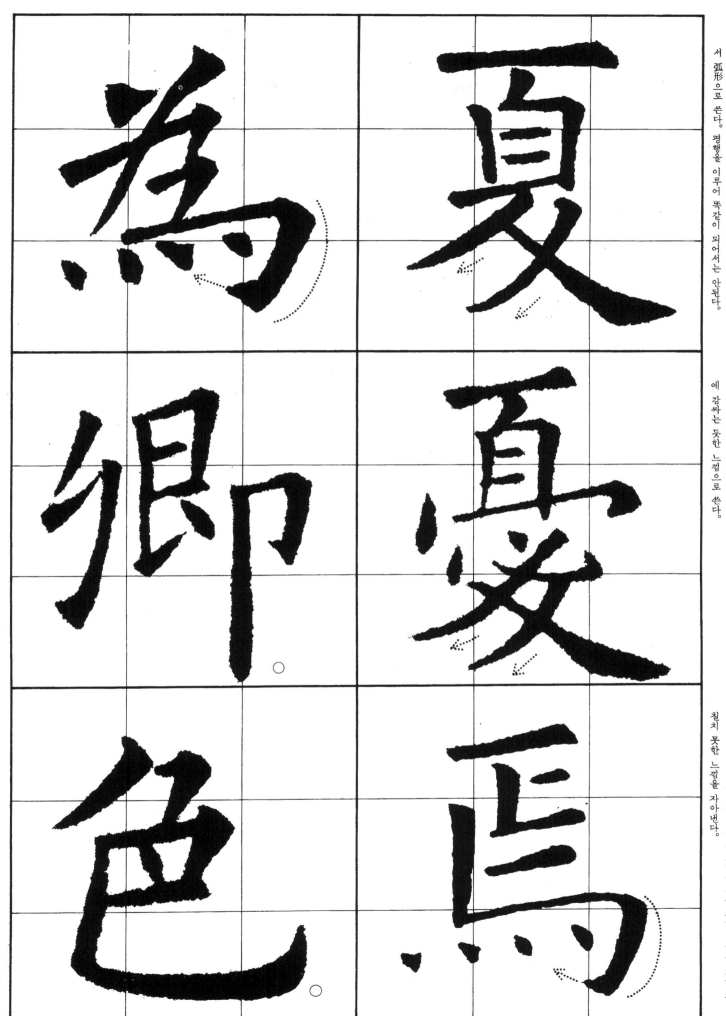

三十　垂擎法　「夏憂」擎이 둘 나란히 있는 글자는, 第一擎은 비스듬히 길게 삐치고, 第二擎은 약간 짧게, 각도를 바꾸어서 弧形으로 쓴다. 평행을 이루어 똑같이 되어서는 안된다.

三一　屈脚法　「焉爲」다리가 굽어지고 鉤가 있는 이런 등속의 글자를 옛날에는 「獅口」라 하였다. 마지막의 두 點을 그 속에 감싸는 듯한 느낌으로 쓴다.

三二　垂曳法　「卿色」다리를 늘어뜨리거나, 꼬리를 길게 끌고 있는 듯한 글자는 약간 움츠리는 듯이 쓴다. 너무 길면 칠치 못한 느낌을 자아낸다.

61

三三 補空法 「導舞」 글자 모양에 영성한 공간이 생겨서
곤란할 경우, 가령 「導」와 같은 경우는 點 하나를 오른쪽에 찍어
보완하고, 「舞」은 「夕」의 點을 아래로 길게 뽑아 내려서 조화를
이루게 한다.

三四 增減法 「土幾」 書家는 경우에 따라 筆畫을 증감함
으로써 조화를 이루기도 한다. 예를 들면, 「土」字는 點을 하나 첨
가하고, 「幾」字는 오히려 擊을 하나 생략한 따위이다.

三五 疏法 「不介」 筆畫이 적고 영성한 글자는 그 공간에
특히 유의하여야 한다. 點畫들을 넓게 뻗치고, 重心이 평행을
지하도록 쓴다.

力

顯齡

王

齡齒乃

正

乃

正

三六 密法 「顯齡」 筆畫이 촘촘한 글자는 서로 재치 있게 양보하고 사양하여, 筆畫들이 맞부딪지 않도록 한다.

三七 斜法 「乃力」 偏斜한 글자에 있어서는 전체적인 중심을 잘 찾아 내고, 重心을 거기에 두도록 함으로써, 기우뚱한 모양이면서도 안정되어 있는 듯한 느낌이 들도록 한다.

三八 正法 「王正」 글자 모양이 본디부터 단정한 것들은 그 중심이 어디에 있는가를 살펴서, 안정된 형태가 되도록 하면서도 변화가 있도록 써야만 한다.

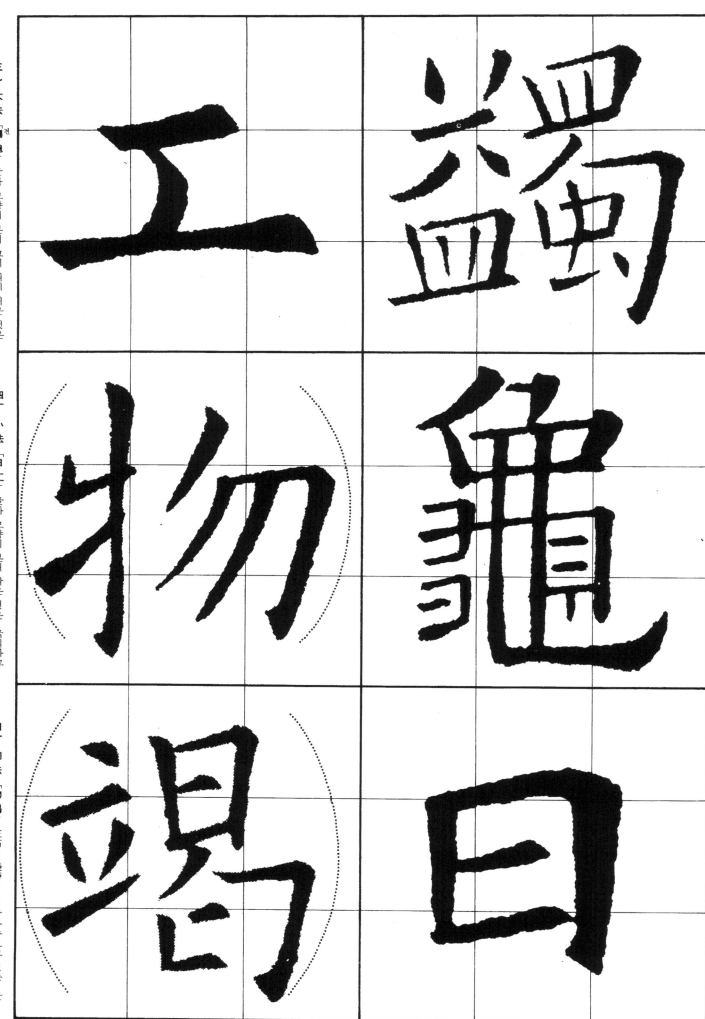

三九　大法　「蠲(전)」 글자 모양이 본디 크게 되기 쉬운 것은 筆畫을 조밀하게 함으로써 큰 느낌이 들지 않도록 한다.

四十　小法　「日工」 글자 모양이 본디 작은 것은 굵직하고 힘차게 씀으로써 작은 느낌이 들지 않도록 한다.

四一　向法　「物曷」 左右의 邊旁이 서로 마주보고 있는 글자는, 그 각도와 굴곡에 변화를 주어서 조화를 이루도록 한다.

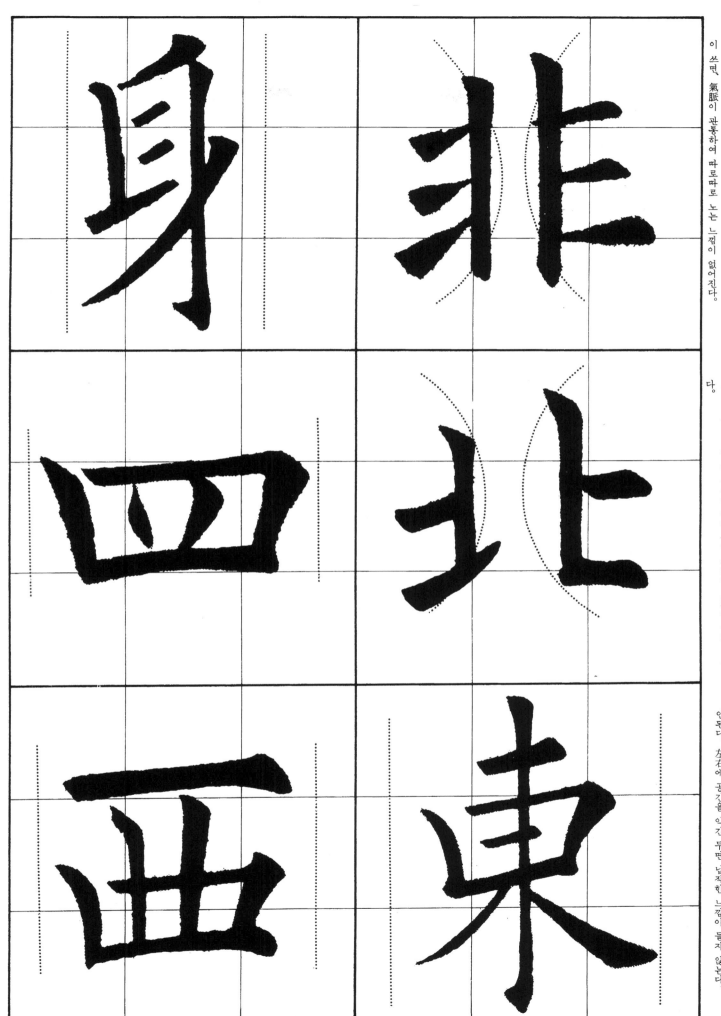

四三 長法 「東 身」 길다란 모양의 글자를 납작하게 누질러 서는 안된다. 上下에 공간을 약간 두면 길다란 느낌이 들지 않는다.

四四 短法 「四 西」 납작한 모양의 글자를 길게 늘여서는 안된다. 左右에 공간을 약간 두면 납작한 느낌이 들지 않는다.

65

九成宮 主要邊旁의 書法

漢字의 형태적 특징은, 여러 가지 筆畫을 합쳐서 이루어진 獨體形의 글자와, 둘 이상의 獨體形 글자가 결합하여 이루어진 合體形의 글자가 있다는 점이다. 일반적으로 部首에 따라 찾아보는 字典은, 이러한 글자들 가운데에서 일상 많이 쓰이면서 결합의 요소가 되고 있는 獨體形의 글자를 「部首」로 내세우고, 그것을 맨앞에 標出함으로써 같은 부류에 속하는 글자임을 나타내고 있다. 예를 들면 「鳥部」는 새의 부류에 속하며, 「魚部」의 글자는 물고기류에 속하고, 「山部」의 글자는 산의 부류에 속하며, 「水部」의 글자는 물의 부류에 속한다.

部首란 곧 漢字의 邊旁이다. 漢字의 형태를 구성하고 있는 것은, 대개 둘 내지 세 부분으로 이루어진다. 왼쪽과 오른쪽이 결합된 것도 있고, 上下가 서로 어우러진 것도 있다. 本書에서는 앞의 「結構 四十四法」 가운데에 그 邊旁의 조화와 배합 관계에 관하여 이미 설명한 바 있다. 그런데 각각의 邊旁을 어떻게 쓸 것인가 하는 점은, 글자 전체를 구성함에 있어 매우 중요할 뿐만 아니라, 또 모든 글자의 書法에도 통하는 요긴한 기초이기도 하다.

姜夔의 續書譜에, 『예컨대 「立人」「挑土」「田」「王」「示」「衣」 등의 모든 邊旁은 통틀어 좁고 길게 써야만 한다. 그리하여 오른쪽에 餘地를 남겨 둔다』 하였다. 漢字의 邊旁과 다른 요소와의 결합을 모양새 좋게 하기 위해서는, 각각 그 나름의 書法이 있어서 서로 교묘히 양보하며 어울림으로써, 珠聯璧合의 美를 나타내도록 해야만 함을 알 수가 있다.

本書에서는 九成宮碑 가운데에서 중요한 邊旁을 골라 내고, 글자의 획수에 따라 그 순서를 정하여 四十六部로 하고, 各部마다 두 글자씩 보기를 들어 그 邊旁의 특징과 배합 관계에 대하여 설명을 하였다.

1 一部	24 日部	
2 人部 (イ)	25 曰部	
3 儿部	26 月部	
4 刀部 (刂)	27 木部	
5 力部	28 水部	
6 口部	29 玉部 (王)	
7 土部	30 田部	
8 大部	31 广部 (疒)	
9 女部	32 示部 (礻)	
10 子部	33 糸部	
11 宀部	34 肉部 (月)	
12 尸部	35 艸部 (艹)	
13 山部	36 見部	
14 巾部	37 言部	
15 广部	38 貝部	
16 廴部	39 辵部 (辶)	
17 彳部	40 金部	
18 彡部	41 門部	
19 心部 (忄)	42 阜部	
20 戈部	43 隹部	
21 手部 (扌)	44 雨部	
22 攴部	45 頁部	
23 斤部	46 食部	

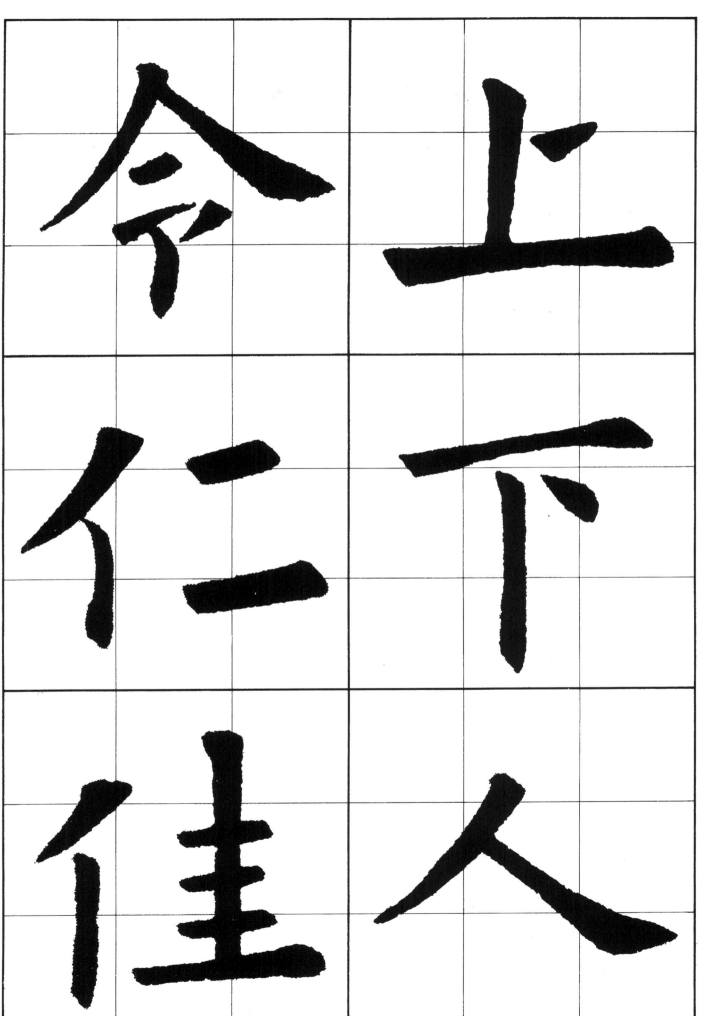

1 一部 「上下」 長橫은 평평하게, 중간께를 약간 가늘게 한다. 「上」「下」의 點은 높은 듯이 찍는 것이 좋다.

2 人部(亻) 「人令」 捺은 撇보다 길게, 平勢를 취하도록 한다. 「令」의 두 點은 中心線을 향하여 重心을 취하도록 한다.

同上 「亻佳」 人邊의 竪畫은 대개 墜露法이다. 오른쪽의 筆畫이 적을 때에는 撇을 길게 삐치고 竪畫을 짧게 하며, 오른쪽의 筆畫이 많을 때, 혹은 길 때에는 撇을 짧게 하고 竪畫을 길게.

67

3 儿部 「光克」 「儿」은 「어진사람인변」이라 한다. 左撇은 세워서 그 오른쪽의 竪彎鉤와 조화시킨다. 鉤의 끝은 비스듬히 치처 나가서 붓을 거둔다. 隸書의 筆法이다.

4 刀部 (刂) 「則列」 오른쪽 칼도(刂)의 鉤는 약간 길게 한다. 안쪽의 小直은 隆露法으로 쓰고, 오른쪽의 竪鉤와 照應시킨다.

5 力部 「加勒」 왼쪽이나 오른쪽에 있을 때(加勒)에는 폭이 넓고 길게 쓴다. 아래로 갈 때(勞勢)에는 넓고 짧게 쓴다.

光克

列則

加勒

動

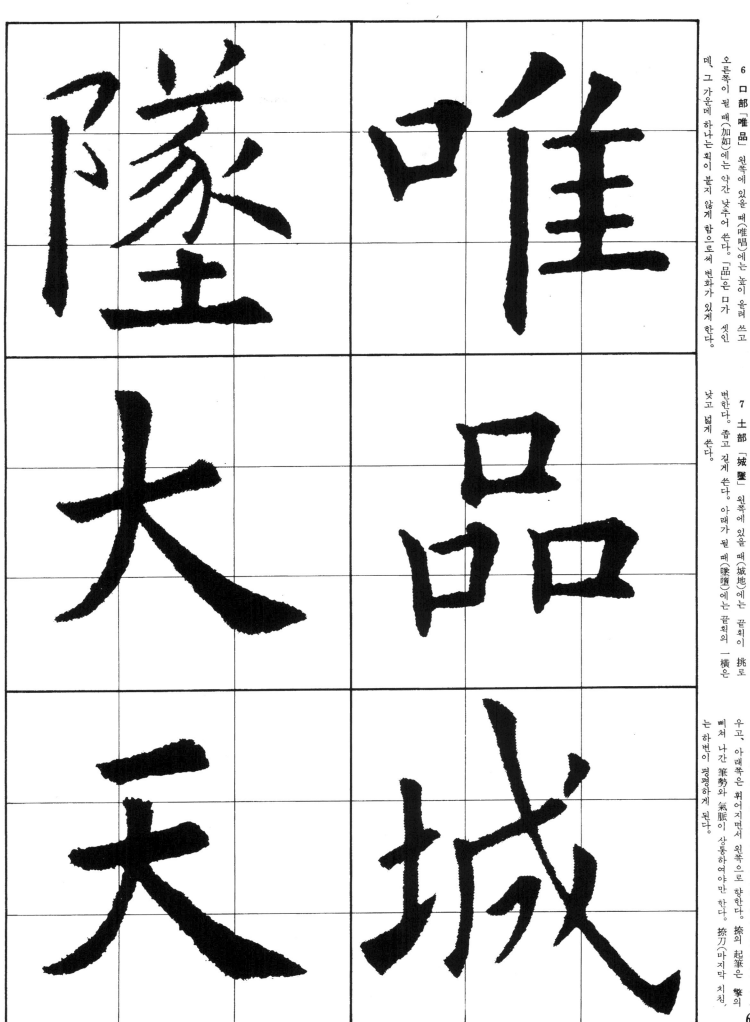

6 口部 「唯 品」 왼쪽에 있을 때(唯唱)에는 높이 올려 쓰고 오른쪽이 될 때(加如)에는 약간 낮추어 쓴다. 「品」은 口가 셋인데, 그 가운데 하나는 획이 붙지 않게 함으로써 변화가 있게 한다.

7 土部 「城 陸」 왼쪽에 있을 때(城地)에는 끝획이 挑로 변한다. 좁고 길게 쓴다. 아래가 될 때(陸墮)에는 끝획의 一橫은 낮고 넓게 쓴다.

8 大部 「大 天」 橫畫은 약간 짧게, 撇의 上部는 똑바로 세우고, 아래쪽은 휘어지면서 왼쪽으로 향한다. 捺의 起筆은 撇의 삐쳐 나간 筆勢와 氣脈이 상통하여야만 한다. 捺刀(마지막 치침)는 하변이 평평하게 된다.

9 女部「如 始」 왼쪽이 될 때(如始)에는 橫畫이 挑로 변한다. 擘은 길게 삐친다. 아래로 갈 때(娶妾)에는 넓적하고 낮게 쓴다. 橫畫은 길게 편다.

10 子部「子 學」 왼쪽이 될 때(孫孩)에는 橫畫이 挑로 변한다. 폭을 좁히고 길게 쓴다. 아래로 갈 때(學季)에는 左彎鉤로 중심선상에 안정시킨다.

11 宀部「官 家」 갓머리(宀)는「움집면」字이다. 點은 중심선상에 있고, 왼쪽 點은 약간 낮게, 鉤는 아래를 향하게 한다.「家」의 左彎鉤는 直點 쪽을 향하게 한다.

如 始

學 官 家 子

居 屢 崢

崇 常 帶

12 尸部 「居 屢」 左上에 있으므로 반쯤 둘러싸는 형국을 이룬다. 擎은 세워져 있고, 起筆은 尖鋒이다. 「屢」와 같이 橫畫 이 많은 것은 간격의 조화에 유의하여야 한다.

13 山部 「崢 崇」 왼쪽에 있을 때(崢峻)에는 높이 쓴다. 위 에 있을 때(崇嵒)에는 똑바로 쓴다.

14 巾部 「常 帶」 왼쪽에 있을 때(幅帳)에는 좁고 길게, 竪 畫은 玉筋의 筆法으로 쓴다. 아래로 갈 때(常帶)에는 좌우의 균 형을 잡으면서, 가운데 竪畫은 懸針의 筆法으로 쓴다.

15 广部「庭廊」 「广」은 「바윗집엄」字이다. 左上에 있으므로 반쯤 둘러싸는 형국을 이루며, 위의 一橫은 약간 짧게, 撇은 길게 삐친다. 양쪽의 筆畫들과 조화를 이루도록 한다.

16 廷部「延廻」 민책받침(廴)은 「당길인」字이며, 옥편에서는 三劃으로 친다. 左下에 있으면서 반쯤 둘러싸는 듯한 형국을 이룬다. 꺾이는 곳은 筆鋒을 되돌리는 듯이 하여 아래로 삐쳐 나오며, 그런 다음에 捺로 이어진다. 안쪽 筆畫과 잘 조화되도록 올 쓴다.

17 彳部「得德」 두인변(彳)은 「자축거릴척」字이다. 맨 첫회의 撇은 약간 평평하고 짧게, 둘째 회의 撇은 길고 휘어지게 하며, 起筆은 第一撇의 가운데께의 위치에서 한다. 竪畫은 懸露法을 쓴다.

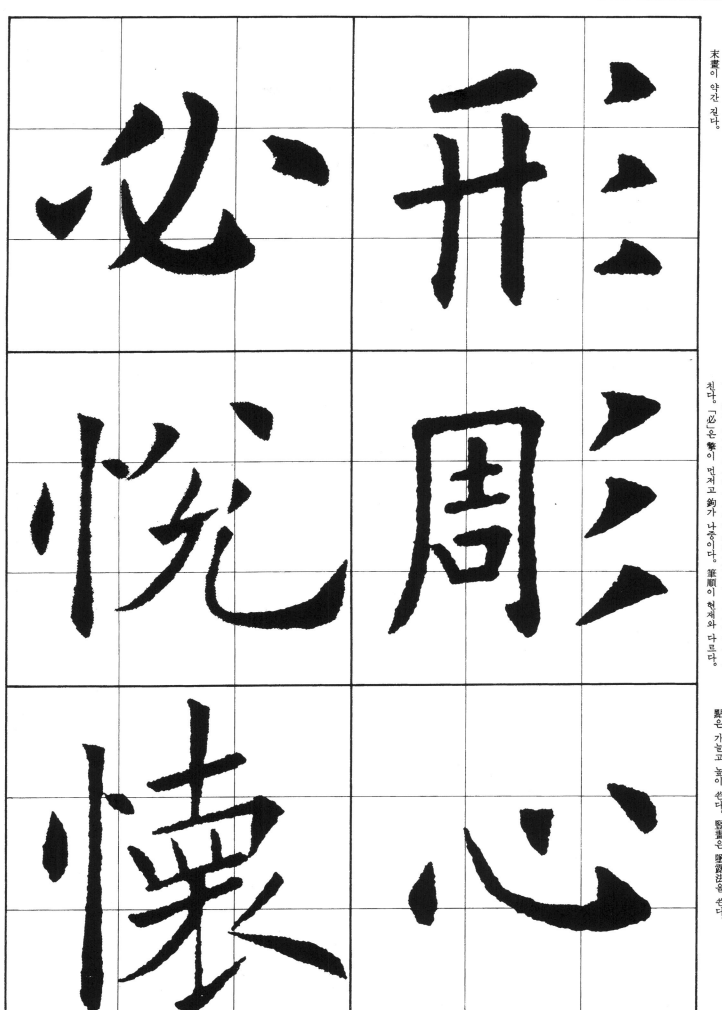

彡部 「形彫」 「터럭삼」 혹은 「삐친석삼」이라 한다. 세 개의 撆은 모두 각도를 달리하여야 한다. 平行이 된면 좋지 않다. 末畫이 약간 길다.

19 心部(↑) 「心 必」 왼쪽 點은 약간 비스듬히 하여 右彎 鈎와 照應시킨다. 中點은 오른쪽을 향하게 하여, 末點과 照應시킨다. 鈎는 위쪽을 구부리고 아래를 평평하게 하며, 중심을 향해 치친다. 「必」은 撆이 먼저고 鈎가 나중이다. 筆順이 현재와 다르다.

同上 「悅 懷」 심방변은 오른쪽 點이 短直처럼 된다. 왼쪽 點은 가늘고 높이 쓴다. 豎畫은 墜露法을 쓴다.

20 戈部 「成感」 左上部에 있어서 반쯤 둘러싸는 듯한 형
국을 이룬다. 橫畫은 右上으로 비스듬히 뻗고, 鉤는 길게 하며,
안쪽의 筆畫과 잘 조화되도록 한다.

21 手部 (扌) 「握扶」 재방변은 왼쪽에 붙는다. 橫畫은 왼
쪽이 길고, 오른쪽이 짧다. 歐의 글씨의 挑는 대개 方筆이며, 끝
의 筆鋒이 날카롭다.

22 女部 「敢劾」 둥글월문(女)은 「똑똑두드릴복」字이다.
제一획은 擎이다. 네 개의 첨단이 서로 접하며, 擎은 휘어져 왼
쪽으로 향하고, 捺은 擎보다 낮게 한다.

23 斤部 「斯 新」 대개 오른쪽이 된다. 제一획의 撇은 약간 평평하게, 제二획의 撇은 세워서 쓰며, 筆鋒을 되돌리어 거둔다. 마지막의 竪畫은 왼쪽보다 훨씬 아래로 내린다.

24 日部 「暎 景」 鉤로 하지 않고, 筆鋒을 되돌리어 거둔다. 上(旱景)、下(昏暮)、左(暎明) 및 기타(旭旬間)의 위치가 있다. 左에 붙을 때에는 末畫을 挑로 한다.

25 日部 「日 智」 鉤로 하지 않고, 筆鋒을 되돌려 거둔다. 위에 있을 때(曼最)나 아래에 있을 때(智書)나 橫畫의 거리는 서로 같다.

26 月部 「月朔」 왼쪽(服)이나 오른쪽(朔期)이나 두루 쓰인다. 왼쪽에 붙을 때에는 末畫이 挑로 변한다. 擎은 똑바로 세워서 오른쪽의 鉤와 조화를 이루도록 한다.

27 木部 「棟架」 때개 왼쪽(棟梅)에 붙는다. 橫畫은 왼쪽이 길고 오른쪽이 짧다. 末畫은 點이 된다. 위에 있을 때(杏李)에도 역시 末畫이 點이 된다. 오른쪽에 붙을 때(沐林)에는 대개 변화가 없다.

28 水部 (氵) 「泉流」 「水」의 竪鉤는 중앙에 있다. 왼쪽의 橫畫과 擎은 떨어지고, 오른쪽의 擎과 捺은 붙어 있다. 擎은 높이 쓴다. 三點水는 왼쪽에 붙는다. 위의 두 點은 아래쪽을 향하고, 末點은 이를 이어받는 듯이 하면서 挑로 바뀐다.

月　朝

架　棟

泉

流

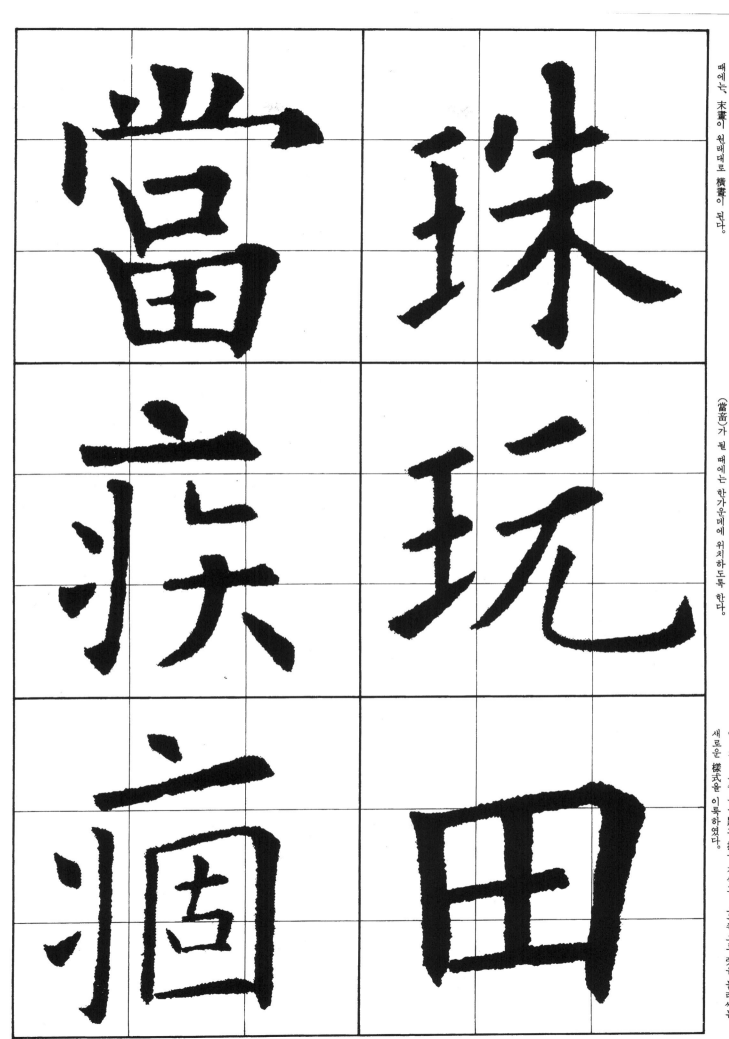

29 玉部 (玉) 「珠玩」 대개 왼쪽에 붙으며, 末畫은 挑가 된다. 挑는 너무 길어지지 않도록 한다. 위(弄)나 아래(全)에 올 때에는, 末畫이 원래대로 橫畫이 된다.

30 田部 「田當」 鈎로 하지 않고, 모두 筆鋒을 되돌리어 거둔다. 왼쪽에 올 때(畔畦)에는 높이 쓴다. 위(界界) 혹은 아래(當畜)가 될 때에는 한가운데에 위치하도록 한다.

31 疒部 「疾瘤」 병질안(疒)은 左上部에 있어서 반쯤 둘러싸는 듯한 형국을 이룬다. 歐의 글씨에서는 撆이 豎鈎와 같이 되어 있다. 왼쪽으로 點과 挑를 감싸고, 오른쪽으로 旁을 둘러싸는 새로운 樣式을 이룩하였다.

神

縣

祉

肌

編

腊

32 示部(木) 「神祉」왼쪽에 붙을 때에는 위의 點과 豎畫이 한 수직선상에 위치하고, 아래의 點은 撥豎 두 획이 맞물린 곳에 위치한다. 點은 작은 편이 좋다. 豎畫은 隆露法을 쓴다.

33 糸部 「編縣」왼쪽에 올 때(編絹)에는 보통 아래 획들을 三點으로 하는데, 歐의 글씨에서는 대개 鉤와 두 點으로 쓴다. 아래에 올 때(縈繫)에도 마찬가지이다.

34 肉部(月) 「肌腊」왼쪽에 와서「月」이 될 때에는 안쪽의 두 小橫畫은 대개 點이나 挑로 변하는데, 歐의 글씨에서는 그렇게 하지 않는다. 아래에 올 때(背脊)에도 마찬가지이다.

萬

視

若

言

觀

詢

35 艸部（艹）「萬若」 초두（艹）는 언제나 위에 붙는다. 먼저 豎畫을 쓴 다음에 挑를 쓴다. 이어서 一橫一擎 위가 벌어지고 아래가 오므라 든 모양을 이룬다. 歐의 글씨에서는 간혹 두 點과 한 橫畫으로 된 것도 있다（若）.

36 見部「觀視」 오른쪽이 될 때（觀視）, 擎은 짧고 鈎는 길다. 아래로 올 때（寬覽）에는 「目」이 한가운데에 오도록 하고, 擎은 약간 세우는 듯이 하여, 鈎와 균형이 잡히도록 쓴다.

37 言部「言詢」 「言」의 點은 중앙에 위치하고, 橫畫은 길게 뻗는다. 왼쪽에 붙은 말씀언변의 위쪽 橫畫은 왼쪽이 길고 오른쪽이 짧다. 가운데 두 小畫은 위가 짧고 아래가 길다.

79

38 貝部 「寶質」 옥편에서는 七획으로 친다. 鉤로 하지 않고, 모두 筆鋒을 되돌리어 거둔다. 왼쪽으로 올 때(則財)에는 撆이 길고 點은 짧다. 아래로 올 때(寶質)에는 撆을 짧게, 點을 길게 한다.

39 走部(辶) 「道遊」 平捺을 길게 하여, 안쪽의 筆畫들을 둘러싸는 듯이 한다.

40 金部 「金錄」 竪畫은 머리를 내지 않는다. 왼쪽에 올 때(錄銘), 마지막 橫畫은 보통 挑로 하는데, 歐의 글씨에서는 그러지 않는다. 아래에 있을 때(鑒鑾)에는 중심에 오도록 한다.

41 門部 「閣閤」 두 竪畫은 서로 등을 돌려대는 듯이 한다. 왼쪽은 좁고 길며, 오른쪽은 넓고 짧다. 안쪽의 筆畫들을 둘러싼 다. 왼쪽 筆畫은 墜露法을 쓴다.

42 卓部 (β) 「陰陽」 언덕부변이라 한다. 좁게, 오른쪽에 양보하는 듯이 쓰며, 竪畫은 대체로 墜露法을 쓴다.

43 隹部 「雖雜」 새 추변이라 한다. 橫畫들의 간격이 각각 같으나, 俯仰으로 변화를 주고 있다. 가운데 두 획은 약간 짧고, 竪는 橫畫보다 굵다.

81

44 雨部 「雨雲」 가운데 四點은 좌우가 相應하도록 한다. 위에 있을 때 (雪霜)에는 제三획이 橫鉤가 되어 아래 筆畫들과 맞보도록 한다.

45 頁部 「頌顯」 九획으로 친다. 대개 오른쪽에 붙으며, 橫畫의 간격은 모두 같고, 點은 撇보다 낮게 쓴다. 「頌」의 「公」은 위쪽이 旁과 같은 높이에 위치한다.

46 食部 「食飲」 末畫은 長點이다. 왼쪽에 붙을 때에는 아래의 撇을 생략하고, 點을 작게 하여 죄어 붙인다. 오른쪽의 筆畫들에 양보하는 듯이 하며 重心을 잡는다.

雨

雲

頁

顯

食

頌

飲

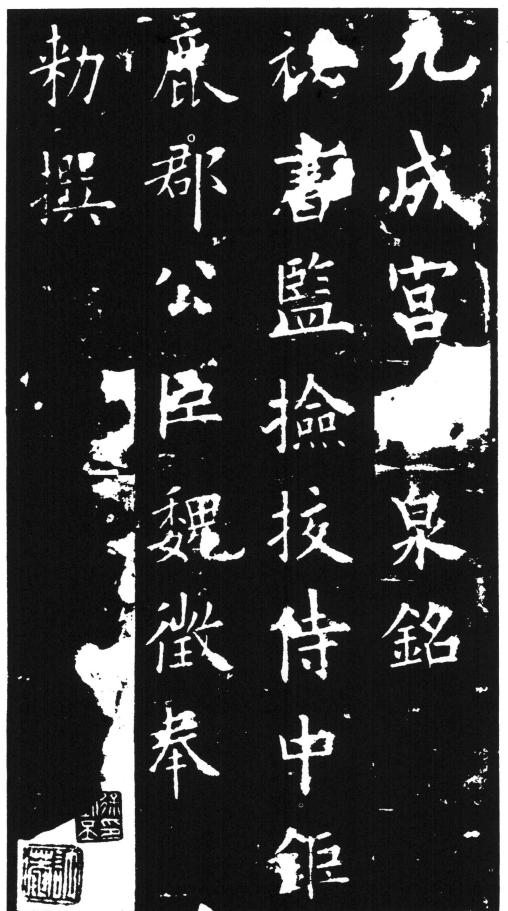

九成宮醴泉銘。祕書監·檢校侍中鉅
鹿郡公·臣魏徵奉 勅撰。

維貞觀六年孟夏之月。皇帝避暑乎九
成之宮此則隨之仁壽宮也冠山抗殿。絕

維貞觀之
月
皇帝避暑乎九
成之宮此則隨之仁壽
壽宮也冠山抗殿絕

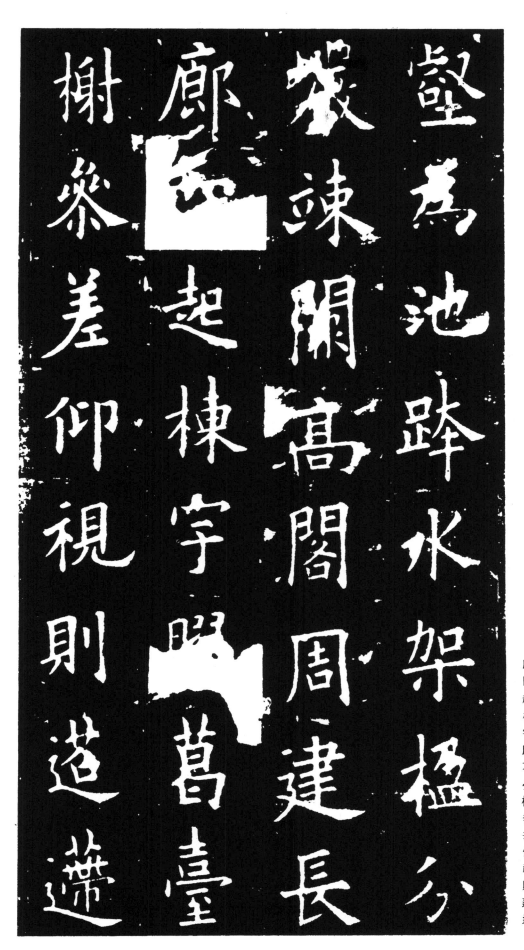

百尋下臨則崢嶸千仞珠璧交暎金碧相

輝照灼雲霞蔽虧日月觀其移山迴澗窮

百尋。下臨則崢嶸千仞。珠璧交暎。金碧相
暉。照灼雲霞蔽虧日月。觀其移山迴澗窮

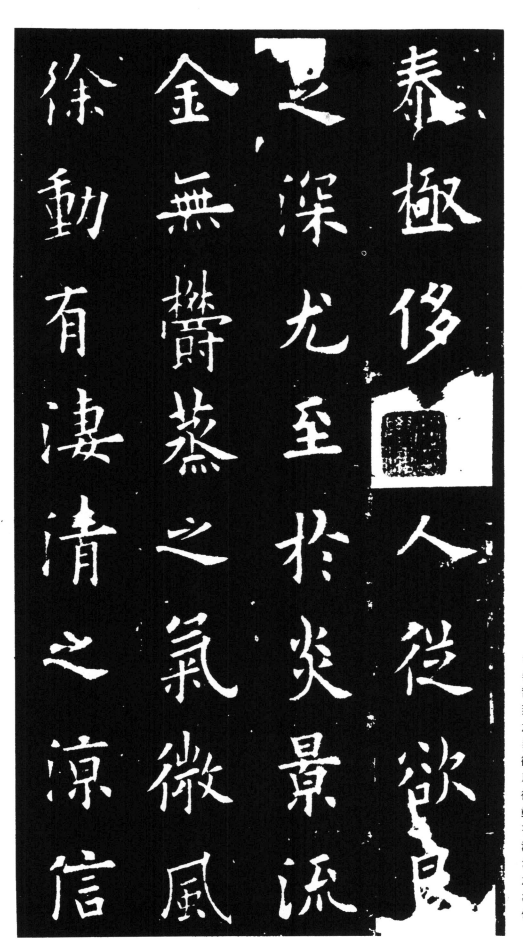

泰極侈。以人從欲。良足深尤。至於炎景流
金。無欝蒸之氣。微風徐動。有淒清之涼。信

安體之佳所誠養神
之勝地漢之甘泉不
能尚也
皇帝爰在弱冠經營

安體之佳所。誠養神之勝地漢之甘泉。不
能尚也。
　　　皇帝爰在弱冠經營

四方逺乎立年撫臨
億兆始以武功壹海
內終以文德懷遠人
東越青丘南踰丹徼

四方。逺乎立年。撫臨億兆。始以武功壹海
內。終以文德懷遠人。東越青丘。南踰丹徼。

皆獻琛奉贄重譯来

王西暨輪臺北拒玄

關並地列州縣人充

編戶氣淑年和迤安

皆獻琛奉贄。重譯來王。西暨輪臺。北拒玄
關。並地列州縣。人充編戶。氣淑年和。迤安

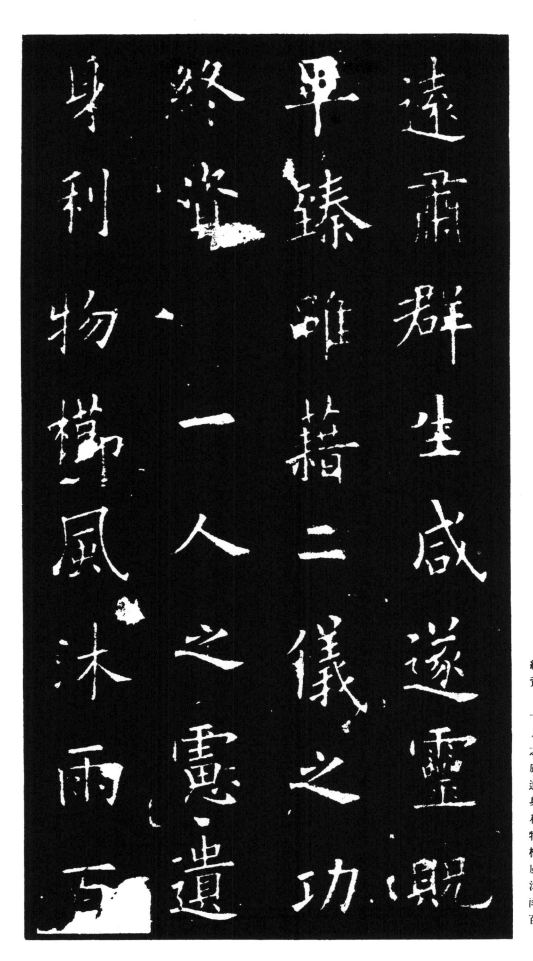

遠肅群生咸遂靈覩
畢臻雖藉二儀之功
終資一人之慮遺
身利物櫛風沐雨

구성궁례천명 해설실기	정가 18,000원

2017年 7月 10日 인쇄
2017年 7月 15日 발행
　편 저 : 구 양 순
　발행인 : 김 현 호
　발행처 : 법문 북스(송원판)
　공급처 : 법률미디어

1 5 2 - 0 5 0
서울 구로구 경인로 54길4
TEL : 2636-2911~2, FAX : 2636-3012
등록 : 1979년 8월 27일 제5-22호
Home : www.lawb.co.kr

▌ISBN 978-89-7535-604-9 (03640)
▌파본은 교환해 드립니다.
▌본서의 무단 전재·복제행위는 저작권법에 의거, 3년 이하의
　징역 또는 3,000만원 이하의 벌금에 처해집니다.